想要一起

この器と暮らしたい

生活的器物

祥見知生

Shoken Tomoo

祥見知生、大社優子————攝影　王淑儀————譯

前言

有些器物會讓人感受到一種親切，不知為何就是彼此很合得來，總是忍不住將手朝它伸去，到後來已搞不清楚究竟是因為常拿在手中使器物變得順手好用，還是因為手常去拿而習慣了器物。有好幾次我遇上了這樣的器物，忍不住移情於其身，體驗到滿滿的親切感，那實在是美好的經驗。

有些喜歡喝酒的人會隨身帶著愛用的酒杯，作為晚餐時小酌一杯的伴侶；愛喝咖啡的人也有不用自己愛用的咖啡杯便無法滿足的；古人會有旅行時隨身攜帶專用茶碗的發想，應該也是希望不論旅行到何處都能隨時隨地以熟悉的茶碗享用美味的茶湯而開始的吧！

我很喜歡這種親膩的感情。在選購那些想穿在身上、常出現在身邊的東西時，這種親切感成了很重要的選擇條件，不論在衣、食、住等各方面都是如此。在這些具有親切感的東西環繞之下的生活，是多麼令人安心啊！安心感能放鬆我們的心情。

這本書是介紹想一起生活的器物以及其作家相關的小故事。關於作家的器物，我認為器即其人，作品會滲透出作家的個性來。有些器物強調的是無名性，極力想消除身上所帶有的製作者之氣

息，但那並不是我想要介紹的器物，因為對我來說不論再怎麼用力想消去都無法抹消創作者個性的器物才有魅力，它具有廣闊的胸懷，會鼓勵使用者，給予溫暖的包容，這樣的器物深深吸引我。

器物是吃飯的道具，每天都會在餐桌上使用到，也刻劃著時間的痕跡。肉眼無法看見的「時間」，化作記憶的形態積累在器物身上，我想要珍愛那樣的姿態。

珍惜器物、愛用器物即是珍愛那一去再也不會回來的時間，愛惜器物即愛惜我們所存在的每一天。我相信生活一定是從身邊的小事情開始，一點一滴累積而來。

希望可以藉由此書，拉近各位與作家的器物之間的距離，在各位選購器物時提供些許的幫助，那即是我最大的喜悅。

目次

石田誠也的紅毛手盤

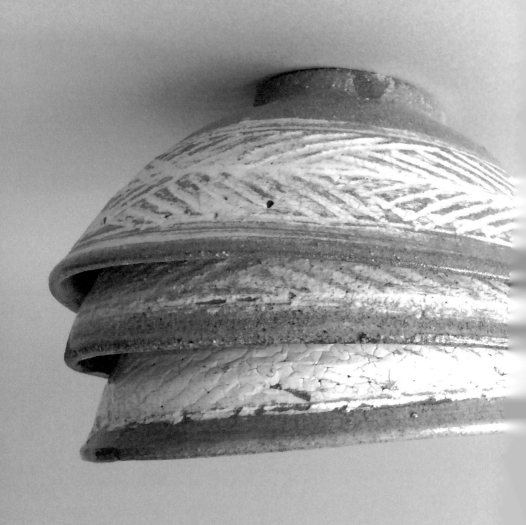

第一章
この器と暮らしたい

想要一起生活的器物

一 感受大器皿的耀眼魅力

鶴見宗次的手捏盤

鶴見宗次用他大大的手捏製器皿，以混雜著小石子的原土，做出表情豐富的器物。

器物塑形的方法，以使用轆轤拉塑及模型鑄造為主流，大部分的作家都選用轆轤，也有不少以石膏鑄形的作家。滿多人是沿用著修習時代所學的方法，因此所謂的風格也多取決於自己方便製作的方法吧！鶴見是完全偏向手工捏塑的手法，我說這是他特有的堅持，本人卻輕輕地斥責我說才沒有這回事，坦率地說明道：「我只是覺得以手捏土慢慢地塑形的方法比較適合我而已」。應該就如他所言的吧！

小尺寸的雖然很可愛，但是手捏製的盤子越大越能感覺其優異之處。令人不可思議的是，器物給人的感覺總是比實際上來得大，那是器物的沉穩氣質、寬容所致。沉穩、寬容的器皿不僅好用，用起來也令人開心。

現今社會多為小家庭，一同上餐桌吃飯的人數較以往減少，日常用的盤子尺寸也不斷地縮小，大盤子因為派不上用場，常被收在櫥櫃深處。然而這真是浪費了大盤子的好處，我想請大家平常就把大盤子拿出來用。大盤子因為可盛裝的面積更大，在裝盤的方法上更能自由變換，比方說炒菜或炸物裝成一大盤，便能帶出豐盛感；利用空白之處擺放綠色蔬菜，感覺像是在盤子上鋪上片草原，或可將下酒菜埋進其中，或是中間再放另一個器皿的組合，只要多下一點工夫，便能玩出不同樂趣。

自由發揮，在盛盤上多一道工夫，平常很常見的菜也能變成一道大餐。

直徑三十公分的大盤子才更是值得入手的好器物。

鶴見宗次
八寸盤

● D：26cm　H：4cm

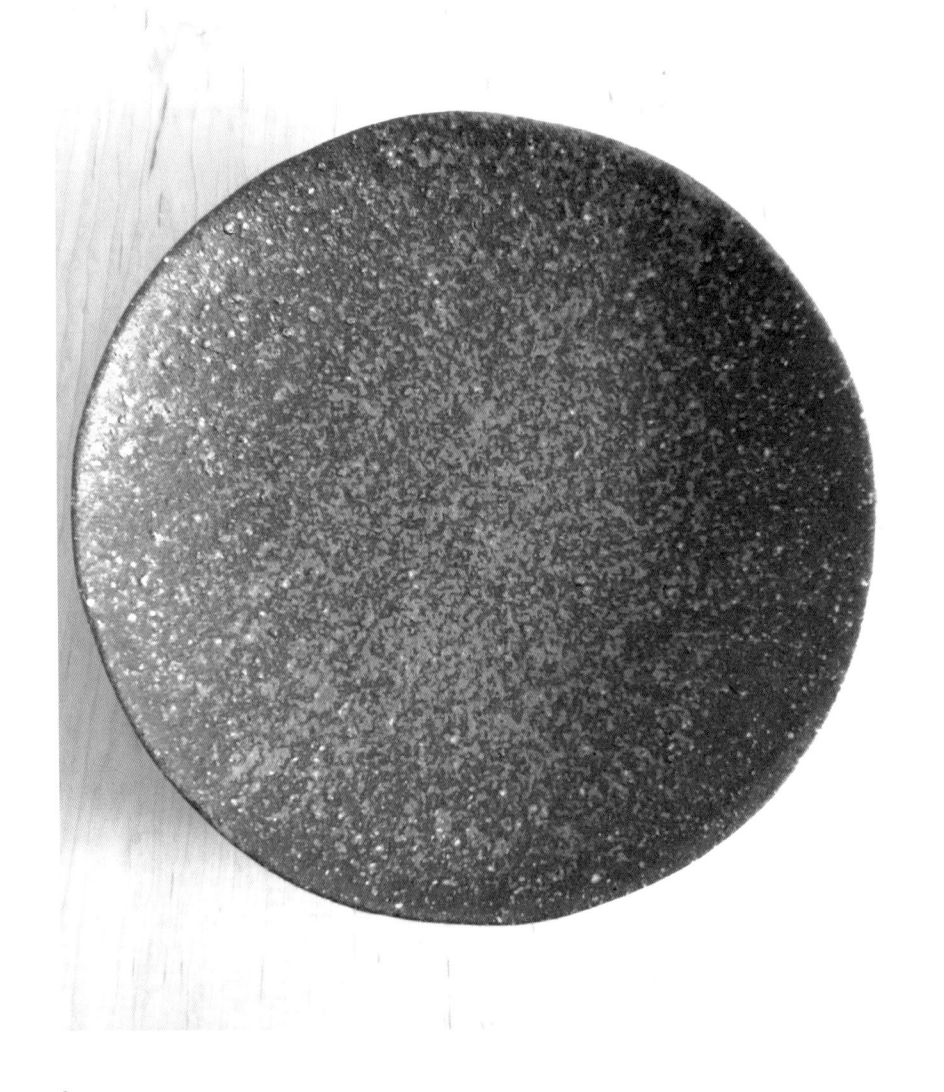

一 跨入日式器皿最理想的入口

寒川義雄的堅手盤

生於山口縣的寒川義雄，在福岡縣的小石原及愛知縣的瀨戶習得陶藝之後，於廣島市築窯，使用了包含廣島在內，與他有緣的每一塊土地上所接觸到的陶土來作陶。

不論陶器還是瓷器，他的作品常常都在追尋著器物的真意，其中又以廣島縣吳市野呂山腳下所產的瓦土，以及同是當地所產的白土做為化粧土的「廣島土」系列，最為樸素而富韻味，像是在對觀看者說話一般，是極有深度層次的器物。

遇上什麼樣的土對陶藝家的作品來說是很重要的影響因素，然而寒川本身純樸的性格卻早已滲入陶土之中，他對土的感謝之情直接就化為器物的美好性格，低調、有味道，說不上華麗，卻有著堅定的品性，在餐桌上堅守本分，當一個能好好映襯料理的器皿，不論什麼料理它都能搭配得宜。

被稱為堅手，混了瓷土與陶土的半瓷器系列是更加洗練的基本款。平坦的盤子散發著質樸的魅力，不論和洋料理都適合盛裝，比方說義大利麵、肉類、魚類料理，它都非常能襯托出食物的美味，是值得珍惜使用的重點作品。它已超出了日式餐盤的界線，有著可隨興運用的自由，即使是已習慣使用 iittala 等歐美餐具品牌的人應該也很容易接受。堅手系列兼容著瓷器與陶器的優點，且更加堅固，可以安心使用，也滿足了想要擁有日式器物的心，可以說是初次接觸、使用日式餐盤極為理想的第一選擇。

寒川義雄
堅手盤

● D：23cm　H：2cm

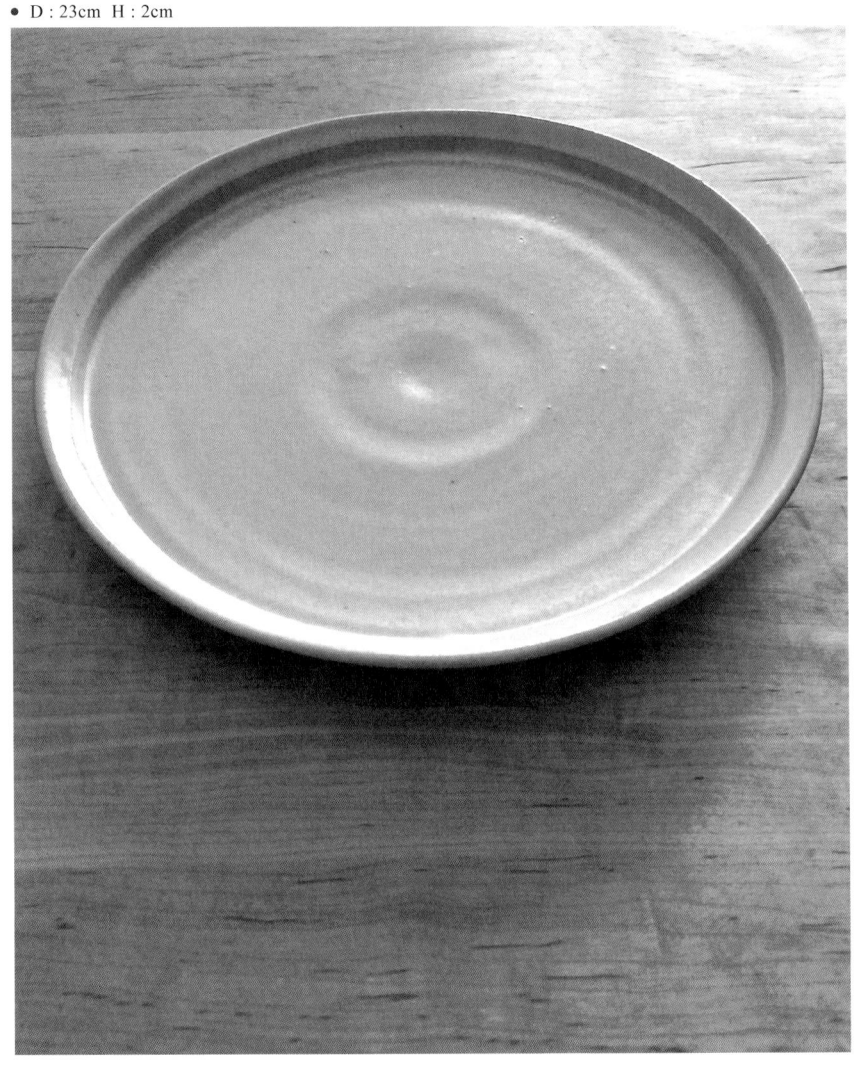

一　映襯極簡料理的盤子

橫山拓也的白化粧台皿

橫山拓也的台皿就像是一整塊白色厚片，那是他在黑色陶土上不斷施以白化粧土的原創技法所做出來的作品。他做了大中小三種尺寸，在使用上可任意組合，產生了極大的自由度。厚度約兩公分，存在感十足，那神情任誰看了都無法輕易忘記。很多人問該如何使用它。

它一片平坦的造形並不特別，但消光白之中像是龜裂般微微透出黑色的模樣十分美麗。像是在傾心訴說些什麼，讓人無法就這樣視而不見，在接近它的瞬間，腦中爆發出非常理性的各式想像，具有如此對話能力的，非是這種強而有力的器物不可。如紋樣般顯現的黑色在每個作品上有有不同的濃淡，有時就像是水墨畫般，有時又像是現代畫。

實際將它拿來盛裝什麼料理，才能讓它發揮實力呢？。但不需要任何擺盤技巧、不挑

剔所盛裝的食物才是一個好器皿的條件。我認為它便是如此。不但盛放生魚片、綜合起司好，放上甜點就成了一幅畫。我眼前浮現的是非常簡單的漬物。這麼說來之前我為「鳴門屋＋典座」寫作一本書時，便是以橫山拓也的白化粧台皿盛裝米糠漬物來拍攝照片。下頁照片便是當時的成果，漬物看起來是不是很美？氣質高雅，這正是器物的魔法，在拍攝現場甚至有人忍不住讚嘆。

果然好的器皿就很適合映襯極簡料理。

横山拓也
白化粧台皿

● D：14.2cm×22.1cm　H：2.2cm

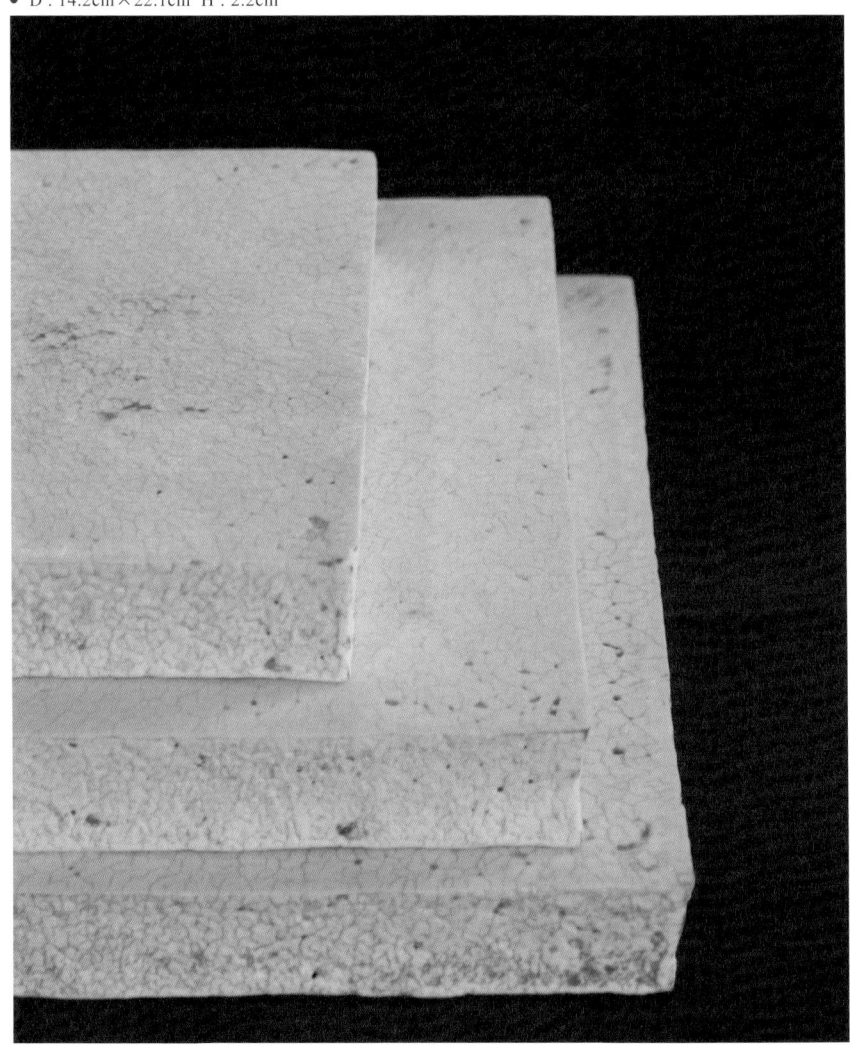

一　讓人感受到清朗的初衷

龜田大介的白瓷鎬蕎麥豬口杯

對於生活中使用的器物，風格、形狀當然也很重要，然而不可忘記的是耐用度。不管再怎麼洗練有形，若是每次使用都得要擔心會不會一不小心就碰壞，用起來特別提心吊膽、備感精神壓力，那還不如使用塑膠或紙製的器皿，較有益精神健康。我認為可以沒有障礙地每天使用，是日使用之器不可或缺的條件。

還有另一個讓我想天天使用的條件，是純潔。也許有人會認為器物並不會有所謂的不純潔之感，那我想若是換成「清朗」一詞來形容的話，大概就可以說得通了吧！雖然對任何東西都一樣，從對使用者的體貼之心而生的工藝作品是沒有邪念、具清朗靈魂之物，在這個大量生產、物質泛濫的時代，我更想要這種每次使用時，都可以感受到製作者手藝之美的作品，與它共度生活。

每次我看到在大分縣別府市作陶的龜田大介所做的白瓷鎬蕎麥豬口杯，都能感受到極為細緻的愛與清朗之心，拿在手中有恰到好處的輕盈，用起來的感覺非常舒服，它改變了白瓷給我們的冷調、質感堅硬的印象，帶有溫暖與大方之感。如果想要送禮給正要展開新生活的人，一件可以一同走過今後每一個日子的新器物，我會推薦這個作品。我們可以在這個器物的身上找到並且天天提醒著，在日常生活之中常會忘記的初始之心。器物的功能，能夠多一項提醒我們「勿忘初衷」，也是好的。

龜田大介
白瓷鎬蕎麥豬口杯

● D：7.5cm　H：6.5cm

一 潛藏在寂靜之下的動能
吉田直嗣的白瓷鐵釉缽

吉田直嗣在師事白瓷作家黑田泰藏之後獨立，以創作黑色的鐵釉之器為起點，造形洗練優美，雖說是單一的黑色卻又富有層次深度，塑造出自成一格、獨特的世界。近年來他也開始製作白色瓷器，藉由不同的燒製方法、釉藥，在質感、顏色上有了更大的表現空間，黑色之器與白色之器都一樣讓人無法不去注意，是今日在日本各地受到矚目、廣受歡迎的作家。

新開發的系列是在白瓷上加了鐵釉，融合了黑與白的魅力。吉田直嗣的魅力在於使用簡單的素材做出簡單的器物，然而卻能讓複雜且能量相對立的兩方能共存，在看不見的底層裡活潑地作動，那寄於寂靜之中的能量確實存在、感受得到它的氣勢，讓吉田的作品不論是哪一種器物都帶有一種適切的緊張感，使得吉田獨特的世界更加開闊。

一篇他最近的訪談讓我印象深刻。有人問他，對他而言器物有什麼樣的意義，他

引用了在哲學家梅原猛的著作中所讀到的字──端境，來表達他心中對「器」一物的定義。「換句話說就是介於兩者之間的狹小交會部。在這個世界上如果器物的風格有原始純樸與洗練的兩端，我應該就無法達到洗練的程度。我當然也喜歡那樣的美，然而完全集合了美的東西對我而言有種違和感，仔細一看才發現自己做的是完全相反的『土裡土氣』的東西。所以當我在思考『器物』究竟是什麼的時候，我就想要將原始的跟洗練的，兩者所含的性質表現在我的作品之上」。

鐵釉白瓷便是在白瓷淋上含了鐵與灰調和而成的釉藥所燒成的作品。換句話說，是吉田代表作裡的黑與白兩者合體之表現。吉田的黑色之器是因土中的鐵質與釉中的鐵融合在一起，表現出複雜而有深度的黑色，成了一大特色，而白瓷並沒有這個融合鐵分的現象，因此使用同樣的鐵釉，所呈現的顏色卻是完全不同，是在白瓷之上

吉田直嗣
白瓷鐵釉缽

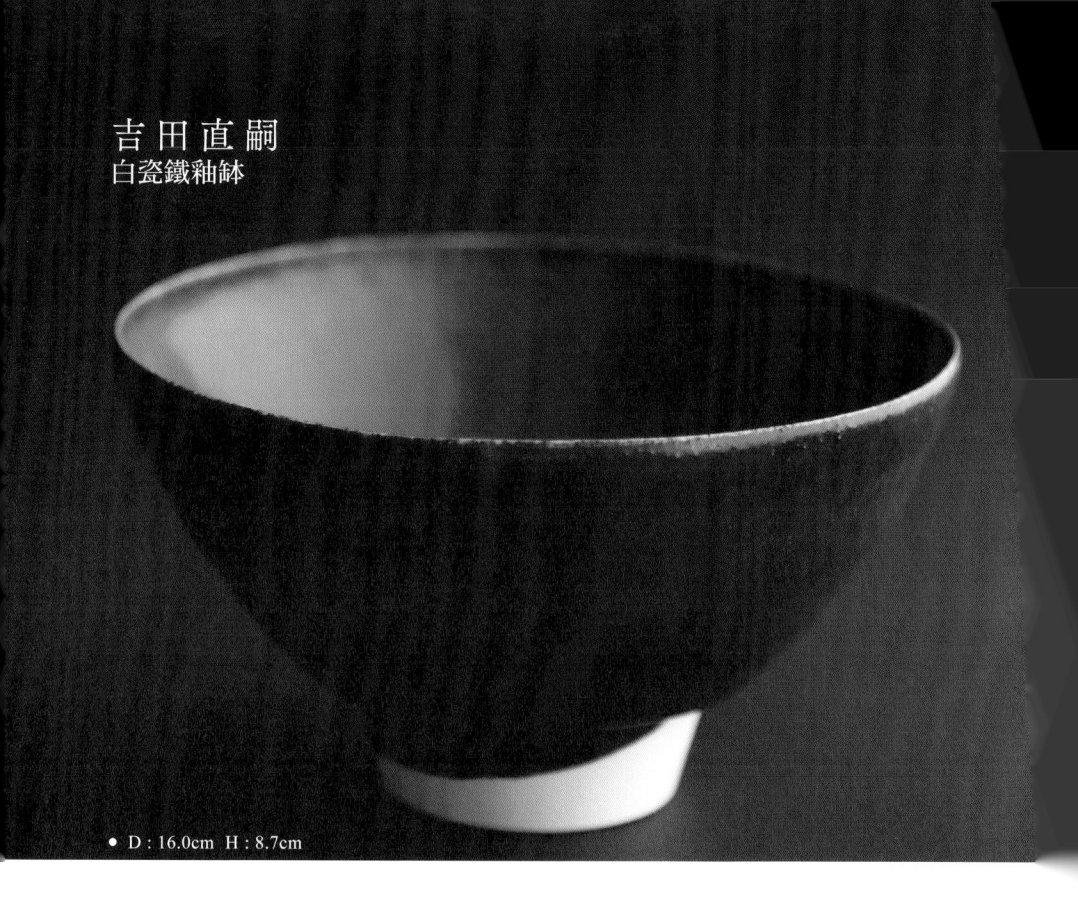

● D：16.0cm　H：8.7cm

顯現出有光澤的黑，那色澤令人一見傾心。高台刻意不沾上釉藥，本體的黑與高台的白達到絕佳的平衡感，讓每一個器物都有其獨特的變化，怎麼看也看不膩。高台的部分仔細打磨過，摸起來滑順觸感絕佳。

整體而言，吉田所做的器物身上可以感受到他面對所有事物時冷靜觀察的眼神以及躍動的知性。他是個會一直觀察、思考人性的作家之一，重視設計卻又不只是如此。從這些缽我所感受到的是寂靜的美，以及供人使用的道具所會有的溫暖。

這些圓潤、大小適中的缽，不論是盛裝涼拌菜、燉菜還是溫野菜沙拉，或是在家中宴請客人時裝著一整盤的副菜也很棒，拿來裝那切成一片片、冰得沁涼的當令水果說不定也很適合。不論如何都不用懷疑，有了這樣一個具多種使用方式的器物，一定可以為我們帶來美麗的餐桌風景。

村上躍的茶壺

村上躍的茶壺有著球體般渾圓的形狀，是只消一眼，便讓人也想跟著端正姿勢的美麗形態。人也是如此，所謂的美麗形態不只是外表所見的模樣，還包含著從內面自然流露的品格之美。我想內在所蘊含的是清清楚楚、正確而令人敬佩的精神，自然能形塑出美麗的外表與姿態。

我每次將村上躍的茶壺拿在手中感受到的是他高度的專業意識，顯現在顏色、形狀、質感。這些壺都是手工製作，一個一個耗時費力地捏塑，沒有一個是相同的。手捏之後完成的造形是那麼優美而高雅，更重要的是它達成了一個泡茶道具所應具備的完美優點，令人佩服得五體投地。

內側空間的圓弧度，因應了茶葉伸展的方式，是為了能夠醞釀出最佳茶湯所思考的設計；每次斟水時，水流之乾脆、簡潔；以手工開洞，再與壺身合體的茶濾，為了不讓茶葉堵住出口，還可調整洞口的大小，與壺身之間沒有空隙，設在最恰當的位置，使得茶葉不會阻礙茶水流出；最最讓我感動的是斟茶時水流在空中劃出的優美線條，能夠呈現這令人忍不住讚嘆的美麗茶湯，是壺嘴內側裝有一個祕密零件，讓水流滑出時更加流暢。這一點若沒有實際拿起來、沒有說明，便不會明白。雖然說是祕密，其實村上躍的茶壺裡藏有不少這樣的小祕密，一個一個都是為了「泡出美味的茶湯而堅持」的集合體，村上躍毫無保留地發揮了他的專業意識，並且時常檢查這些用心是否達到作用，再進一步改良，追求更高的完成度。

我在鎌倉的藝廊每兩年便會舉辦一次村上躍的茶壺展，但每回接觸到他的茶壺，印象都會再次改變。之前所認知的高完成度、造形之美、帶來革命性的使用感受等等，再再證明手作的成效已遠遠超出機械所能達到，然而在展覽上與多數的茶壺面對面時所感受到的，更多是其內在的人性，可用「信賴」二字來形容。

村上躍
茶壺

● D : 17cm　H : 9cm

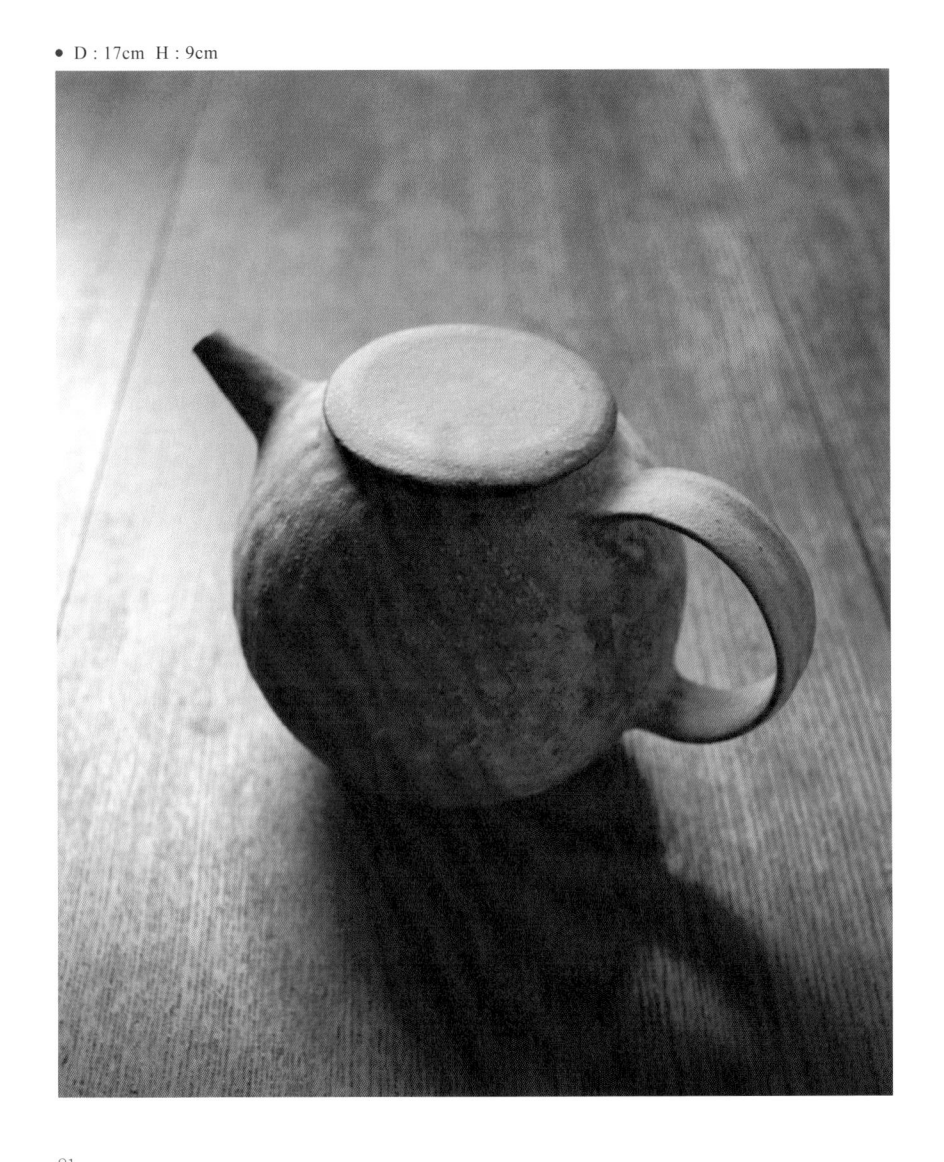

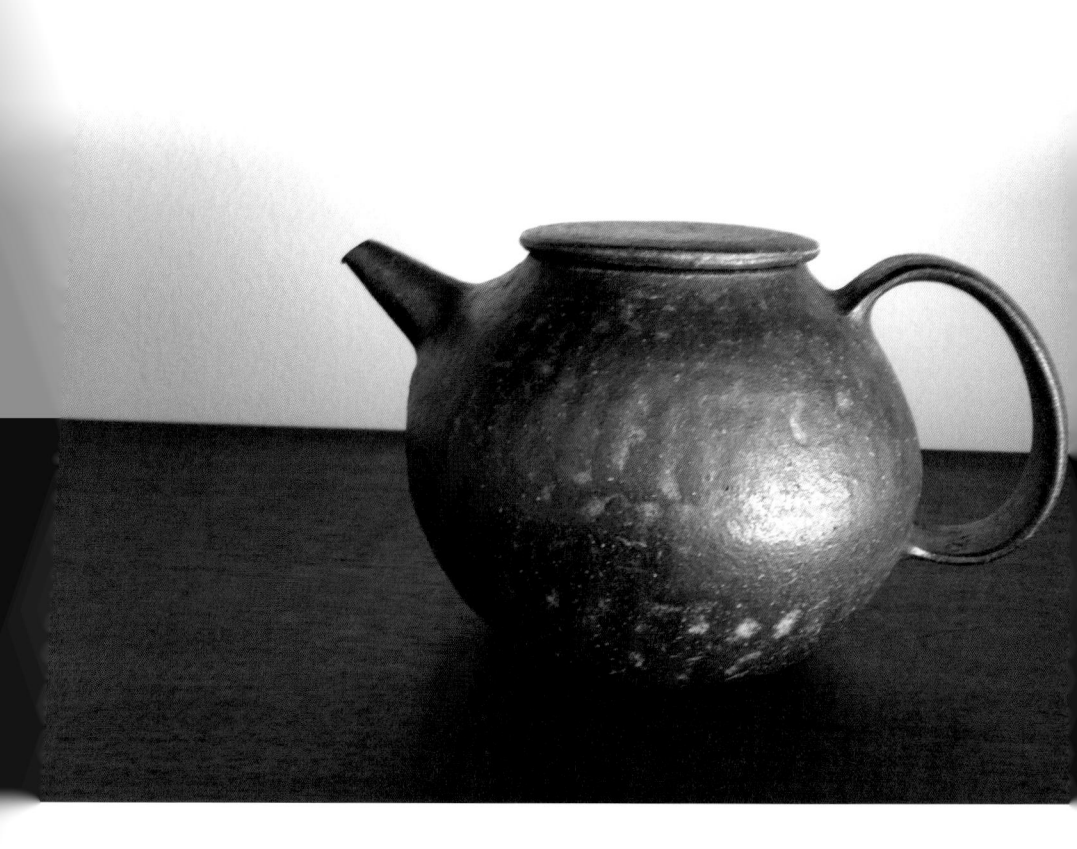

比方說，越大的茶壺重量卻未必成正比，

那是因為考慮到內裝有大量的水，斟倒時

不至於會造成手的負擔，這項考量是我新

近的發現。信手拈來都是他考慮到使用者

的感受所下的工夫，徹底打動了我的

心，用之美的本質便是如此，我又再次地

深深著迷，從村上躍的茶壺身上我學到了

原來製作者的用心可以如此使人幸福。

在展覽上展示著多個茶壺，我看到客人將

它們拿在手中感受，實際拿來泡茶，花上一

些時間決定要帶哪一個回家，他們的臉上真

的都露出了幸福的笑容。第一眼滿足了，第

二眼覺得想要，來看展的客人展現出到今

後可以一起生活、泡出好茶的最合適器具，

臉上是滿滿的驕傲。我想能有著這樣的信

賴，應是道具與人最幸福的關係。

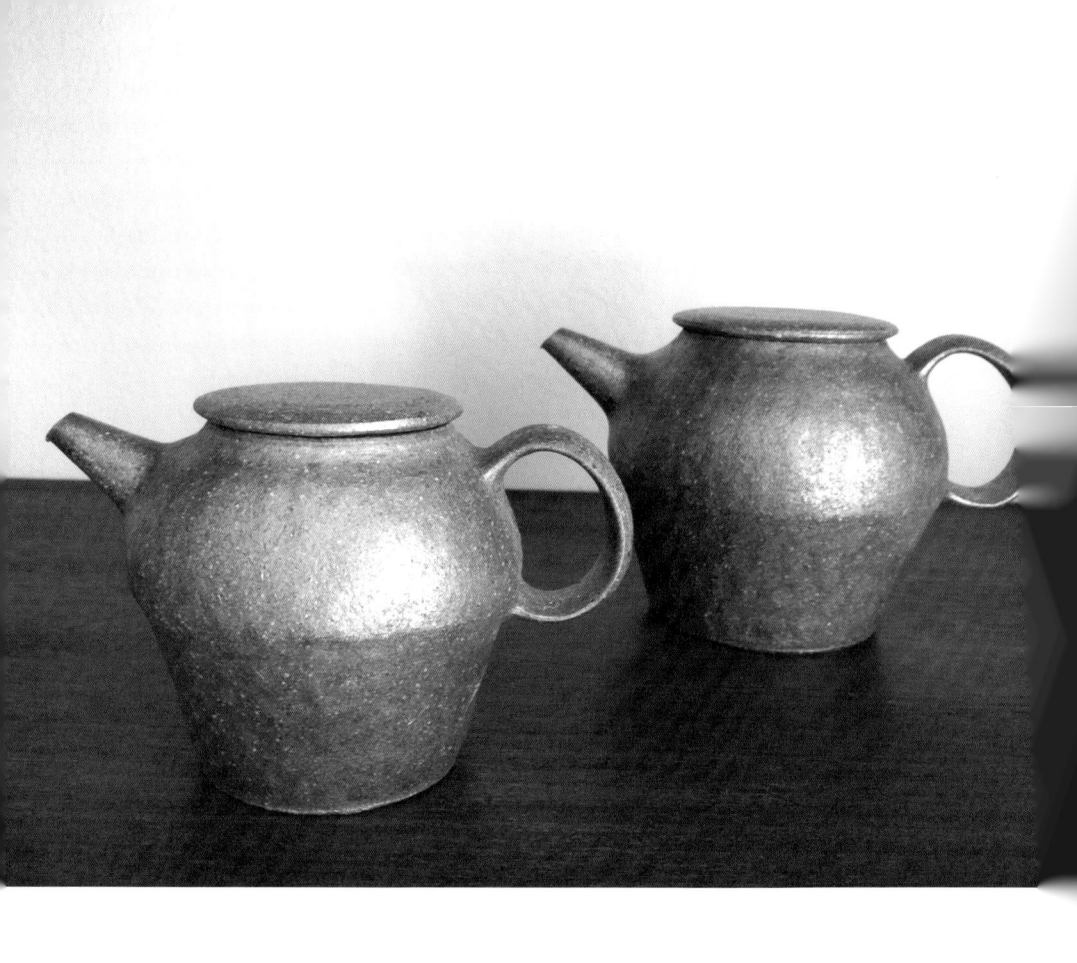

一　偶然誕生的長銷品

小野哲平的鐵化粧飯碗

小野哲平不喜歡在器物上簽名或刻字，那是有理由的。年輕時他在修習的陶瓷器產地親眼見到一種機制，讓人若不將器物翻過來看上面寫有誰的名字就不知道是誰的作品。對年輕的他而言有種說不上來的怪異，於是在心中決定「我要做出就算不寫上自己的名字，一眼也能看出是出自我手的器物」。這句話後來終於實現，特別是鐵化粧系列的作品一看就知道是小野哲平之器，是他的代表作，也是他長期一直持續製作的器物。

這個代表作的誕生有個偶然的過程，十分有趣。那是有次他做出一個器物，自己不甚滿意，於是拿起一旁廚房裡的鋼刷用力將其上的化粧土刷落，之後再重新燒製，結果鋼刷刷過留下的線條在器物上形成了有趣的表情，他失敗想要重來的心情透過強烈的鋼刷痕留在器物之上。這個被稱為鐵化粧之器的原點，現在已經找不出來究竟是哪一件作品，但是這個代表作偶然生成的表情原來有這樣的故事，實在有趣。

我曾在一旁請小野示範製作鐵化粧之器的手法。他首先將已成形的器物以含有氧化鐵的筆畫過，立刻泡進裝有白化粧土的桶子裡再取出，以鋼刷在器物的表面刷過，最後再用手指沾取釉藥擦拭。手指的運行方式決定了釉藥上色的面積，可用指尖拉出細線或是以指腹畫出粗線條，這擦拭的方式影響了底色要露出多寡，因是一瞬間的作業，在下手的那一刻，就已決定器物最後呈現的表情。

鐵化粧系列是以瓦斯窯燒成，比起柴窯燒出的作品會較乾淨、圖樣清楚，釉藥所要呈現的泛青色澤較容易出得來。除了飯碗之外，茶杯、蕎麥豬口杯等也是長銷品。長期使用之下，色澤會慢慢改變，養成美麗的作品，兼具土的溫潤與現代感，魅力十足，作為日常使用之器，十分受到歡迎。

小野哲平
鐵化粧飯碗

● D : 12.0cm　H : 5.5cm

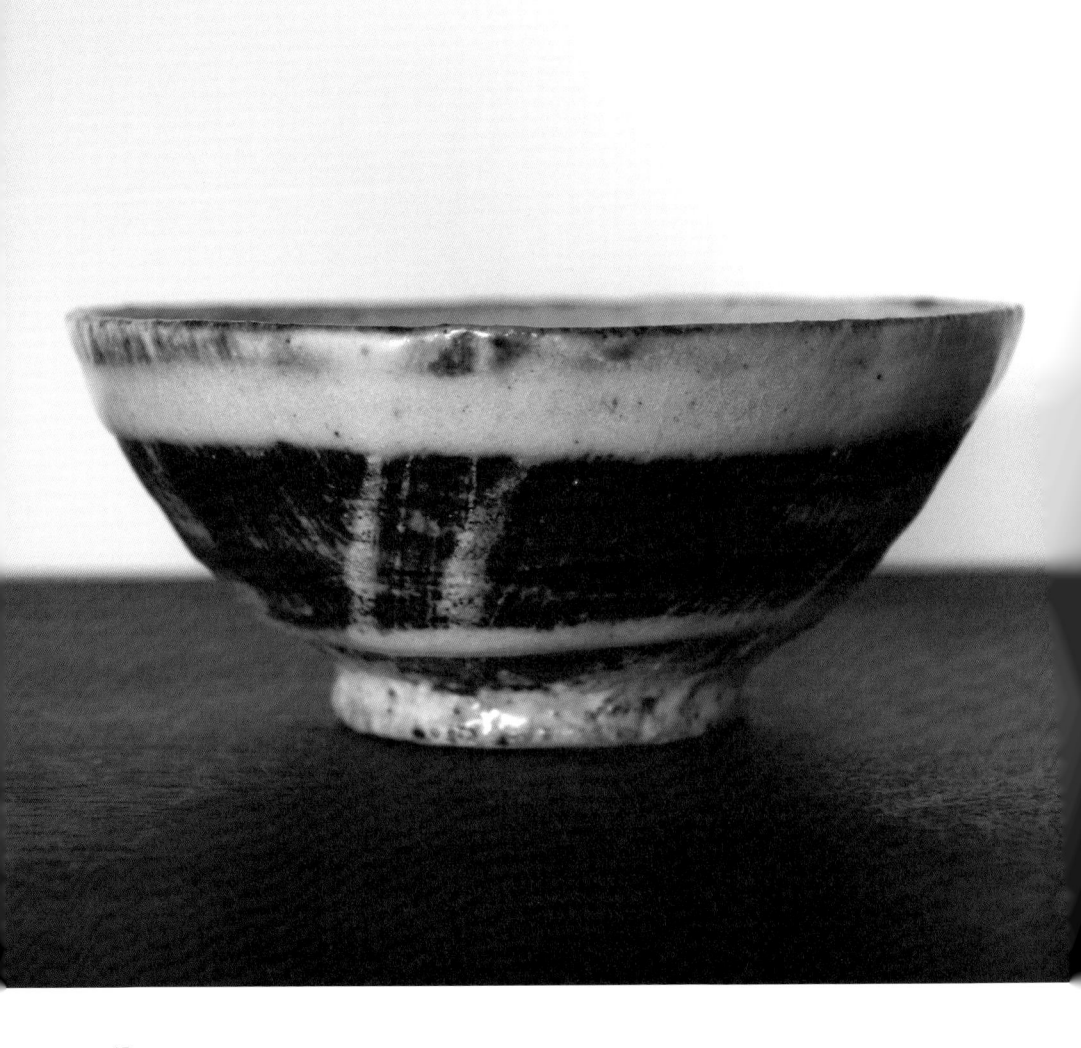

一 如裹著布衣般樸素的勁道
尾形篤的土化粧碗

尾形篤到三十歲為止都在陶瓷創作的世界之外，做著雜誌編輯之類的工作。後來在瀨戶的窯業訓練學校學成之後獨立，開始創作時，他的風格是在器物上自由地作畫，與現在有著不同的魅力。之後，尾形的風格一直都在慢慢地轉變著，然而在轉變之中我看見他一直在追尋的是陶瓷器的本質。

尾形並不想要一步登天，而是追尋著何謂陶瓷器的本質，這意味著要將陶土的特性發揮到極致，在作品上呈現。具體而言，尾形將他日日與土面對時所感受到的，直接拿來運用、挑戰做出器物來。尾形所做的刷毛目*1也好，粉引也好都讓使用者感到順手，時常參與在他們的每日生活中，而他直率的作品也獲得了眾多使用者的支持。

比方說，土化粧之器。他在柴窯燒粉引、白化粧作品時受到了啟發，原本想要的是白色，然而柴窯卻燒出了各種不同的顏色與表情。粉紅、藍白的色調雖然不是他原

本想像的顏色，但卻更加地有層次，這是陶瓷器有趣的地方。此後尾形篤便不使用白化粧土，而是嘗試各種土來增色。不拘泥於白化粧土，為了更能傳達各種土的韻味而開始製作的土化粧之器，便成了將土的韻味穿在身上，樸素卻又有力的器物。照片中的器物，灰藍的顏色有深度層次，削切後的高台所呈現的柔軟也很美麗。不只是強勁有力，還是沉靜有深度的土之器。

1 譯註：以刷子沾取白化妝土刷在坯體上形成刷痕的技法。

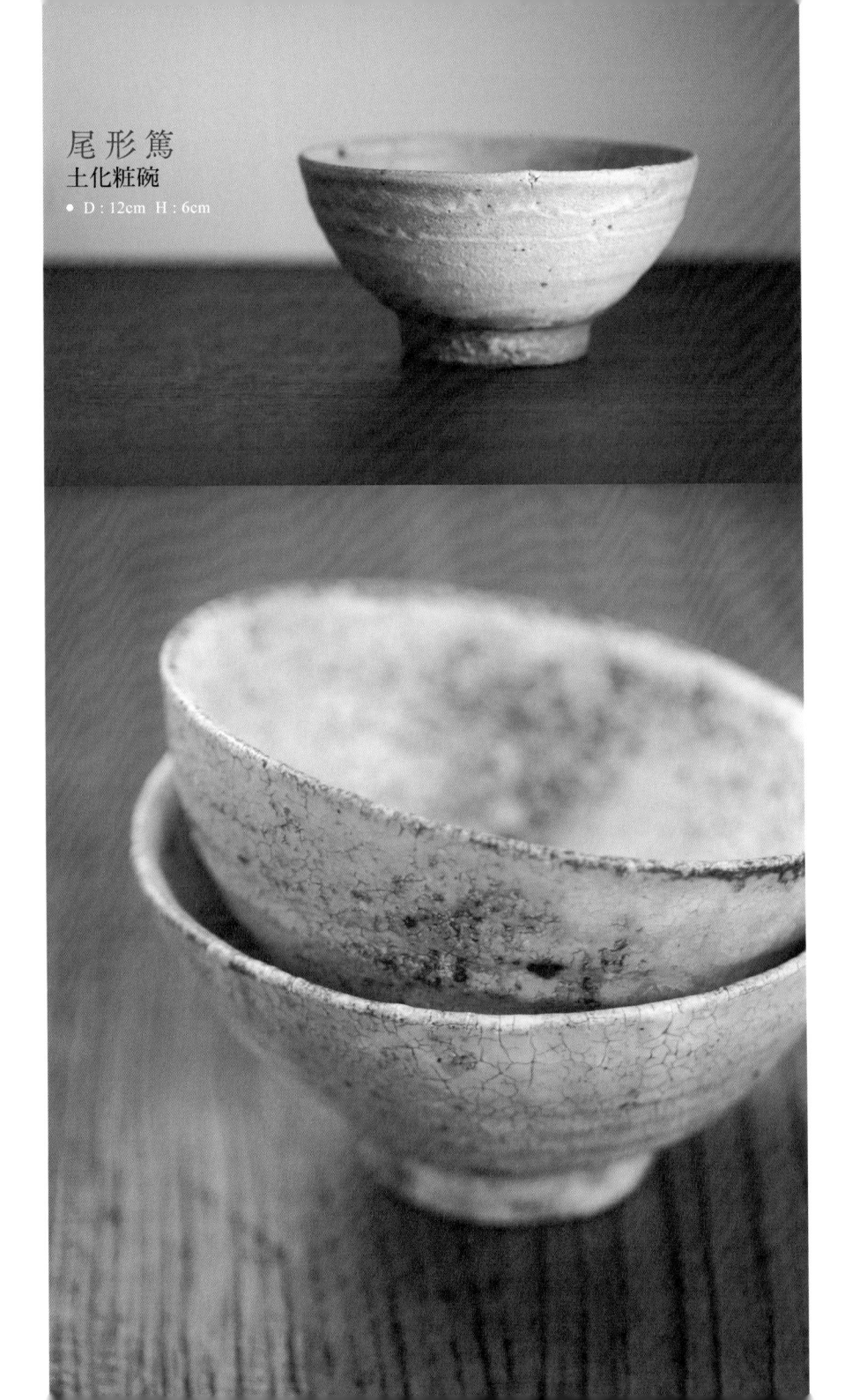

尾 形 篤
土化粧碗
● D：12cm　H：6cm

觀賞其形，勾憶起過往風景
鶴見宗次的手捏片口

有些作品光是看著腦中便浮現一片風景，從記憶之河汲取，必能描述得出來的風景，帶有著像是在旅途中不經意看向路邊一角的心情；或是向晚時分，在時常走過的街上，某個人家飄出晚餐香味的思慕之情。在愛知縣常滑市作陶的鶴見宗次的片口便是這樣的器物，是觀賞也好、使用也好的日日之器。

鶴見自常滑市立陶藝研究所畢業後，堅持使用主要出產自近畿地方山區的原土，以徒手捏塑的方式製作器物。不使用轆轤等機具，以手捏塑，完成一個器物是很花時間，更需要集中精神。而鶴見的作品所具備的落落大方，不僅讓人感受到他的用心，同時還有他對土的熱情。照片中這個片口的造形十分隨興、率直，自然地貼合著使用者手心的曲度，是讓人可永久愛用的器皿。以手塑形的樸素手法可說是器物生成的原點，原始的魅力超越了語言、時代的隔閡，粗糙的質感帶來獨特的觸覺體

驗，保留了土的力道，樸實而充滿了野趣，令人印象深刻。未上釉之處的黑色是坯土炭化造成的效果。

除了可以當酒器之外，也可用來斟倒醬汁或作為花器插上當季的花朵來觀賞，可自由地融入在日常生活中使用。是那種讓人不想將它收進食器櫃中，放在可以看到的地方，三不五時可以觀賞其形，勾憶起過往風景的器物。

鶴見宗次
手捏片口

● D：9cm　H：8cm

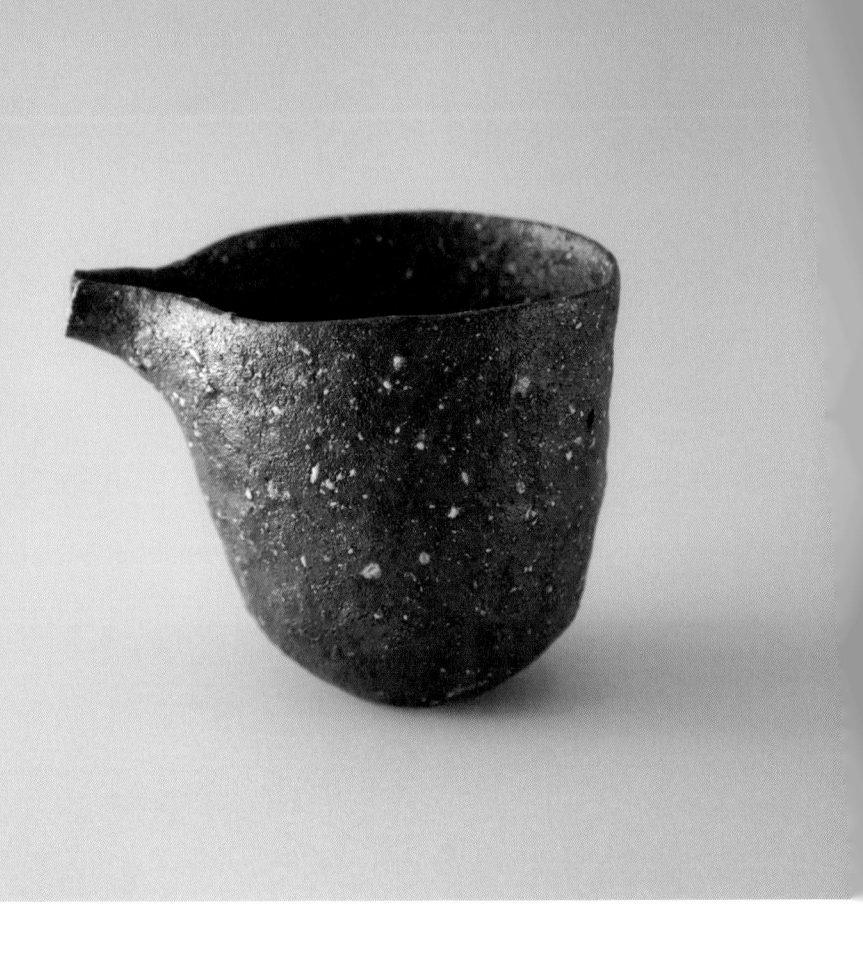

明亮開朗，激勵人心的器物

吉岡萬理的色繪碗

吉岡萬理生於奈良櫻井市，位於古寺長谷寺山腳下而聞名的地方，現在也在這塊有豐富綠意的土地上蓋了他的工作室。吉岡就讀美術大學時就十分熱中美式足球，畢業後還留在學校幫忙訓練學弟，有段時間同時兼具大學體育聯盟總教練與陶藝家的兩種身分。

當他剛出道作為一名陶藝家時，創作多為粉引、刷毛目、鐵彩等，運用的是從師父——陶藝家川淵直樹那兒學來的技法，以及他強健的身體天生就適合以轆轤拉坯，創造出無一絲多餘的簡潔優美形狀、韻味十足、帶有溫度的器物而博得人氣。

萬理的粉引、鐵彩之器的個性低調，正當他已逐漸確立了風格之際，竟又開始推出色彩鮮豔的色繪作品，簡直令人難以相信是出自同一人之手，讓周邊的人都嚇了一跳。一問之下，原來是他在修習時代於師父家翻看了一本陶瓷器的書，書裡刊載了中國宋赤繪器皿的照片，讓他心生嚮往，

期許著自己有一天也能做出這樣的器物來。

萬理的色繪之器先是以轆轤拉坯後進窯素燒，接著再上白化粧土及透明釉，以高溫燒成，最後以專業的畫具描繪彩色圖案後，再進窯低溫燒製而完成，因為燒了三次，質地十分堅硬，輕輕摔一下還不至於會碎裂，與南歐常見、賣給觀光客的那種彩繪器物的硬度一比，根本就是雲泥之差。

身穿紅色襯衫，肩背鐵鍬，由萬理手中誕生的墨西哥農夫卡洛夫已是粉絲最愛的角色，他在器皿上耕地、種菜、唱著豐收之歌，不時為晴朗的好天氣快樂陶醉，總是那麼開心、爽朗。器皿上還以西班牙文隨性寫著一句「向所有的生命致上敬意」，是萬理想要傳達的訊息。

走進萬理的工作室，他拿出許多小時候用蠟筆畫的圖，律動感十足的運筆傳達著繪畫時的快樂，當時與現在都沒改變。本人笑說「你看，都沒進步」，但這應該是他的人

吉岡萬理
色繪碗

● D：13.2cm H：6.5cm

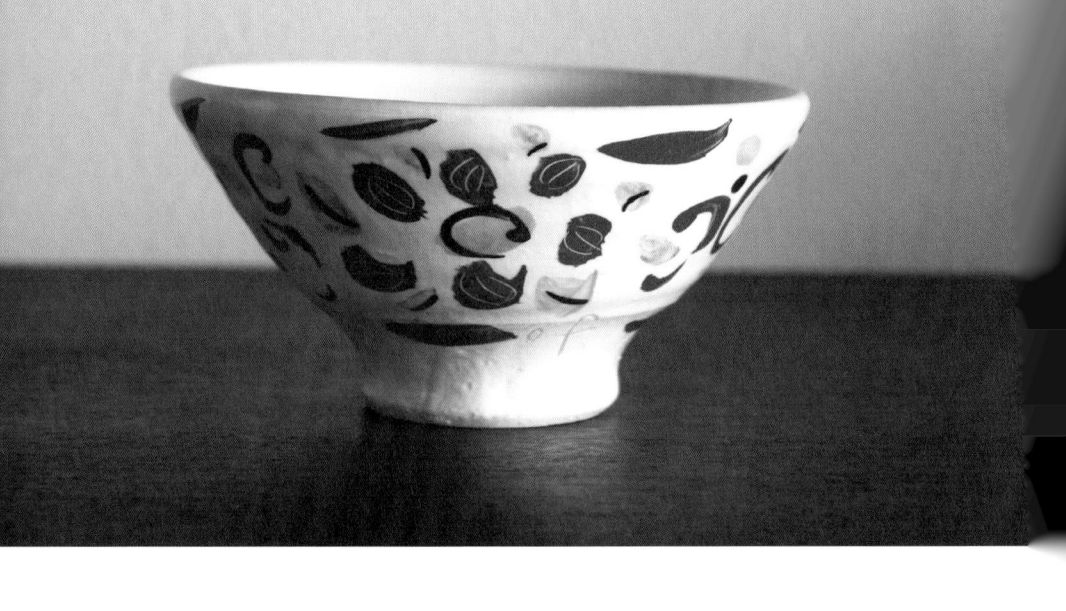

性本質中，天生就有的樂觀開朗吧！

最近他的作品中動物圖案，每隻都充滿著生命力，開朗又堅強。萬理的色繪之器是以器物為畫布，自由自在地揮灑，激勵著日日使用它的人，期待可以為他們的人生帶來喜悅。色彩豐富的器皿很適合蛋料理或是加了許多大紅番茄的義大利麵等等，在太陽底下生長，盡收日月精華、色彩明亮的料理。

一 帶來靈光的浪漫之器

巳亦敬一的甜點玻璃杯

有的器物會讓我有戀愛的感覺，一見鍾情，二見傾心。巳亦敬一的甜點玻璃杯就是這麼浪漫的作品。巳亦敬一是北海道歷史最悠久的玻璃工廠豐平硝子的第三代傳人，至今仍生產著任誰看了都會油然生起一股懷舊之感的深色玻璃杯。那色調應是人見人愛的吧！說不定日本人的DNA之中建入了這焦糖玻璃顏色的記憶。

我曾為東京國立新美術館地下室的藝廊策劃過一檔《巡迴的器、旅行的器》展覽，請創作者親自拍下他們平常是看著什麼樣的風景來創作，並為照片寫上說明文。其中巳亦的照片讓我留下深刻的印象。那是朝霧靄靄的湖面，一片嚴寒，漂散著寂靜之意，剛入冬的湖景，是他從工作室開車走一小段路所遇見的，大自然嚴肅的姿態，在我心中久久無法散去。

我時時思考著環境與人的關係，我認為對自然的畏懼與尊敬是創作者最根本、不可缺少的基本態度，而巳亦的玻璃之器所透露出的創作者之品格，也與這一張照片中的風景有著完美的連結，那是他真摯且誠實的眼中所映照的風景。

巳亦以吹製法製作的作品全都有著優美的線條，不僅跟瓷器很搭，與燒締、三島等陶器也很容易搭配，不只在夏天，一年四季的餐桌上都能登場。不論是顏色組合或是裝飾性的設計，都有極高的原創性，還有量產品模仿不來的細膩手工，更讓人感到氣質非凡。每次使用都讓人靈光湧現。

恰到好處的厚薄度給人無可挑別的手感，浪漫美麗的作品會讓人忍不住想親近，是實用性高的工藝品。

巳 亦 敬 一
甜點玻璃杯

● D：11.8cm　H：16cm

最接近海洋與天空的器皿

吉村和美的青色盤

在這個充滿色彩的世界裡，為何我們獨獨會如此傾心於青色呢？吉村和美的作品有著看過一眼就再也忘不了的美麗，獨特的色調令人印象深刻，比方說黃色、綠色等粉彩、土耳其藍（Turquoise Blue）紫色等，尤其是青色的器物有著特別的魅力，讓人無法移開視線。柔和的造形、能將食材映襯得更加出色美麗的色彩、實用性高、能為使用者在餐桌上帶來許多靈感，有很多人用過一次便成為他的追隨者。在吉村之後我發現有很多創作者都追隨著他走一樣的路，然而他就是跟別人有著決定性的不同，但那究竟是什麼呢？

二○一三年，我為瀨戶內海美麗的海之町・四國高松的藝廊以青色為主題，策劃了一檔展覽，為了討論作品方向我去到吉村的工作室拜訪，那時我們談到器物顯色為止的作業過程，中間與其說聊了很多技術相關的話題，我更深的感受是吉村心中所展開的想像圖之一隅。以烹飪的食譜來比喻製作技術的話，備好食材、照著食譜所寫的分量、作法，也未必能煮出一樣的料理；同樣的、製作器物時，也不是將材料所需的金屬成分、釉藥都備好，用同樣材料坯土塑形、燒製就能夠燒出同樣的作品，事情並沒有那麼單純。更重要的是吉村的作品為何如此有魅力、他對於自己創作的器物有著什麼樣的態度才是我想探索的祕密。

當我問到「你覺得所謂的器是什麼？」時，吉村回答：「是最靠近我們身邊，可以玩味色彩的東西」「我們會穿衣服，但一旦穿在身上自己就看不見了。所以，我認為器皿是我們在吃飯這個最令人愉快的時刻裡，所使用的有『色彩的東西』」。

番茄的紅、青菜的綠、茄子的紫……各式食材有著鮮豔的色彩，餐桌上充滿了食材與器皿的顏色。那我們該如何選擇顏色呢？我問，他告訴我不論器皿的顏色再怎麼美，都得要以能否映襯食物、讓食物看起來更好吃為優先。器皿在盛裝了東西之後才有生

吉村和美
青色盤

● D：25cm　H：3cm

命，同樣的顏色，也會因質感的不同而給人不一樣的視覺及觸覺感受。正因為如此，這個顏色該以消光的質感表現、盡可能以想像中的模樣去完成是最大的目標。

在高松的那次展覽，他發表了包含了新色彩在內的六種青色之器，各有不同的表情，那對我來說是很難忘的一次展覽。吉村自己在困惑之中不斷地失敗重來，最後的最後才完成那淡淡的、優雅的美麗水藍色。有位客人在高松的藝廊裡看到那件作品忍不住驚呼：「吉村先生，這是瀨戶內海的海藍色啊！」聽到這位在高松土生土長的人這麼一說，吉村也非常驚訝。他在展覽即將開始之前，還剩下一種藍色不知該如何表現之際，被他工作室所在附近、栃木縣益子所看到的淡青色所吸引，最後才做出這個顏色，但作夢也沒想過會有人說那是瀨戶內海的顏色。

為何我們會被青色所吸引呢？也許因為那是海洋與天空的顏色，連結了人類原始與現今的記憶，沉潛在我們內心深處、融入於我們的感情之中。

優美的藍色海洋之皿，一定也穩穩地包覆著使用者的心。

在充滿愛的筆下誕生的人氣作品

村田森的繪付杯

與器物接觸久了，忍不住會去思考究竟何謂原創。就算再怎麼開發器物的造形、製作手法，久了也很難再有新的種類出現，在現代，器物本身已不會再有什麼劃時代的改變。就算是燒成的方式，從過去的柴燒到近代用煤油、瓦斯，甚至多了電窯，陶瓷器的製作工程本身，今後也很難會有什麼重大的改變。

在我思考著一個作家該如何表現他的個性或本質時，經常會想起村田森說過的話。

村田拜師學成獨立之後，就開始接受中盤商的訂單，大量生產。做的是京都傳統的京燒，具有長遠歷史、講究對美的追求，亦有很高的完成度。在這樣接受客訂，使用轆轤以達到所需數量的工作之後，村田開始深入探討何謂「器」，朝創作者的道路邁進，時常認真追求著自己的原創性。

在瓷器作品上要畫圖案時，他一邊拿起古伊萬里、古染付等做為範本，不斷地臨摹，一方面又搜尋著屬於自己的圖樣。在試過各種點子之後，有一天他終於發現不必去強求，就照著自己的心意去做才是最重要的。

就在這個時候，他想到要畫當時與他住在一起的鴨子少爺，他想到要畫當時與他住在眼前走過，他便決定試著將牠畫在咖啡杯上，這就是日後村田森最受歡迎的鴨子少爺keyboard系列誕生的瞬間。這張照片是森家拍的。

這張照片是我前一天晚上在村田家借住一宿，隔天早上在淡淡的光線之中按下快門的。現在看到照片中的這個杯子，仍舊覺得那是個非常有魅力的作品，上頭畫的keyboard模樣可愛極了，充滿了繪者對牠的愛。「這傢伙白天去外面晃呀晃，晚上就自己回來，以為自己是個人啊」，當時，村田親口這麼對我說的。

村田森原創圖案作品大受好評，keyboard活躍在飯碗、盤子、缽等器物之上，牠超

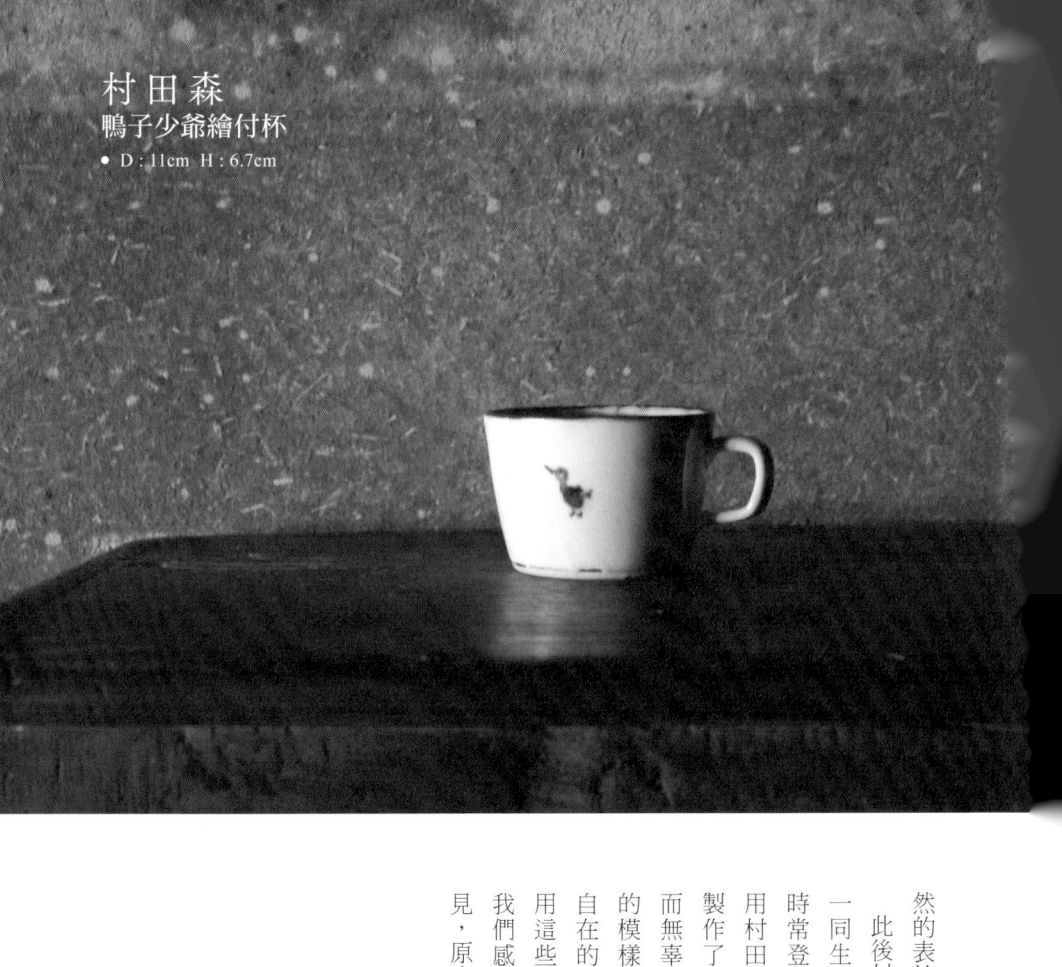

村田森
鴨子少爺繪付杯
● D：11cm　H：6.7cm

然的表情、可愛的身影擄獲了許多人的心。

此後村田森也做了各種動物圖案的器物，一同生活的大狼犬三平也跟 keyboard 一樣時常登場。二〇一五年五月我辦了一場使用村田創作器皿的晚餐餐會，他特別為此製作了瓷器作品——懶懶獅子系列。慵懶而無辜的獅子在八寸大盤上熟睡著，撒嬌的模樣惹人憐愛。光是看著這些動物自由自在的模樣，就讓人覺得好放鬆，每次使用這些器物都能讓人的心舒展開來，也讓我們感受到「啊！所謂的愛雖是眼睛看不見，原來也能這樣傳達過來」。

一 幽默十足的繪圖大盤

村田森的大盤

讓我一見鍾情的染付作品是陶藝家村田森的盤子，其中風格顯著、盡現他獨特的幽默與諷刺的，便是這款紳士淑女參加宴會的圖案。這是個尺寸超大的大盤，上頭畫著紳士與淑女各自圍著食物聚成一圈，在參加宴會的模樣。紳士是一群老師傅打扮，每個人的肚子裡像是裝著什麼東西似的男眾，圍著烤乳豬，大家喝著酒的樣子，幽默十足。

而淑女這一邊則是牽著媽媽腳踏車的歐巴桑，圍著上頭擺著義大利麵的餐桌，與一旁的歐巴桑開心聊天的模樣。她們都是中年女性，上半身有著肥滿的贅肉、圓潤的背影、雙下巴……那毫無修飾的寫實模樣讓人好想大叫「不要這樣！」，也令人頗有同感地說「沒錯、沒錯，歐巴桑就是如此」，村田森像孩童惡作劇般的童心每每讓我會心一笑。

紳士、淑女在盤上並沒有交集，但據作者說，他們都是夫婦、伴侶，這設定真是有趣。而另一個以這些人物在猜拳的「剪刀、石頭、布」系列同樣也是玩心十足，看過一眼就難以忘記。

村田森
紳士淑女宴會大盤

● D：36cm　H：6cm

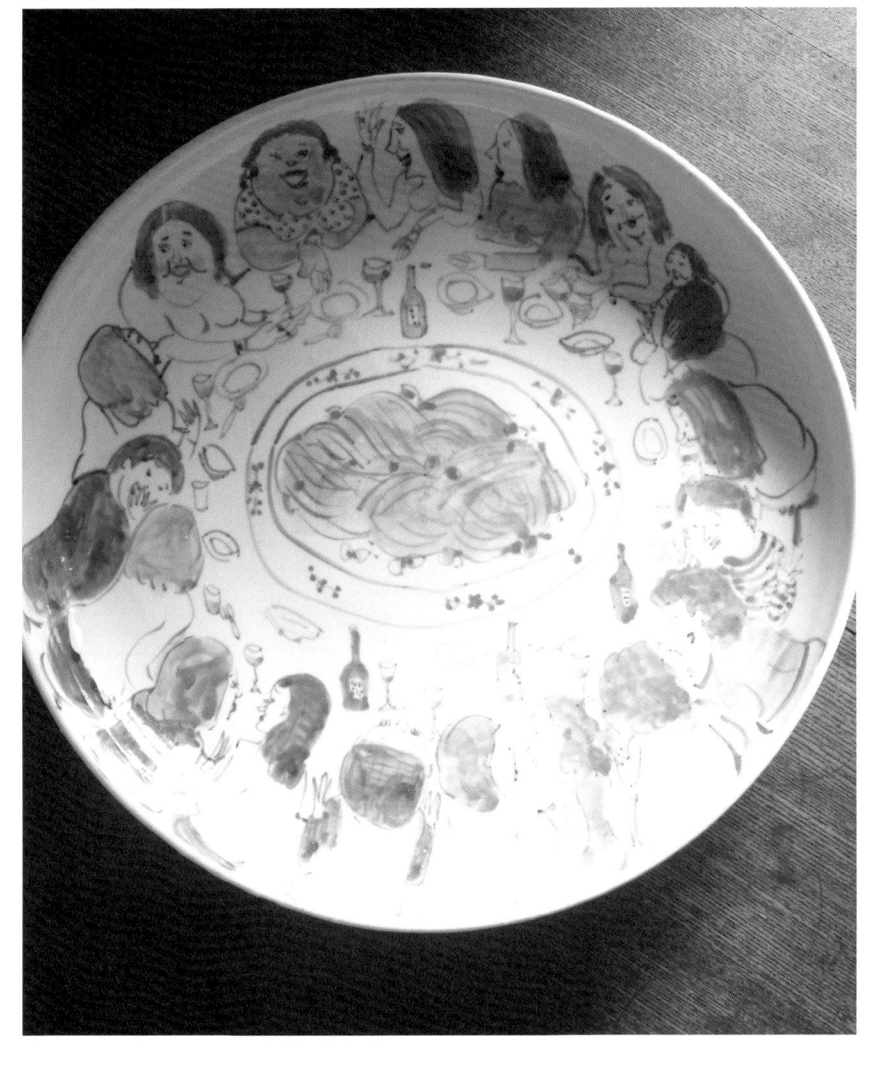

一　線條有力、存在感十足的器皿
小野哲平的櫛目蕎麥豬口杯

小野哲平扎根在高知縣標高四五〇公尺，有美麗梯田的廣闊土地上作陶。年輕時一直覺得自己與社會格格不入，不斷摸索著創作意義的小野哲平，他所追求的是強而有力卻又能帶給人溫暖、拿在手中令人放鬆的陶器。他的作品帶有一種難以用言語形容的力量，讓人相信不僅限在器物之上，在人生中似乎也能找到如此值得仰賴的事物。

那隱藏在他的作品之中，難以形容的究竟是什麼？為了找出答案，我前往他在高知的工作室拜訪，在有限的時間內，與哲平不斷地對話。

他用的土是他生活在愛知縣常滑時代所找到的原土。所謂的原土是從地上直接取用的陶土，與一般製陶用、精製過的陶土不同，原土裡混雜著各種物質，上轆轤拉坯之前得先經過一道作業，將裡頭的大石塊或金屬碎片去除才行。他讓我參觀了練土的過程，尚未成形的土已有力量，非常緊

實。踏進工作室時我的心情像是被什麼所感染而興奮不已，令我有些驚訝，說不定就是那土有種看不見的力量在空氣中發散著。

有些創作者會不斷地以不同的陶土挑戰土的可能性，做出不同的成品，而哲平則是相信這種土的可能性，不斷以同樣的土創作。近年他發表了櫛目之器，即在器物之上刻出直線的手法，陶器上的直線條紋一般被稱作「鎬」，然而哲平自己為這紋樣取名為「櫛目」，是以轆轤拉出想要的形狀後，趁土坯尚未乾燥之時以金屬梳在其上刻出直線。

我在工作室看到他實際作業的情況，手上下動作之際，刻出線條，動的不只是手，而是從手臂到全身都使力才能完成一個器物，看上去就像是由信念帶著整個身體去動作，是比想像中更耗神費力的作業。

以柴窯燒成的櫛目之器因為原土之中含有鐵質而顯現出黑色點點，為器物豐富了表情變化，櫛目與鐵黑點的平衡感讓成品多

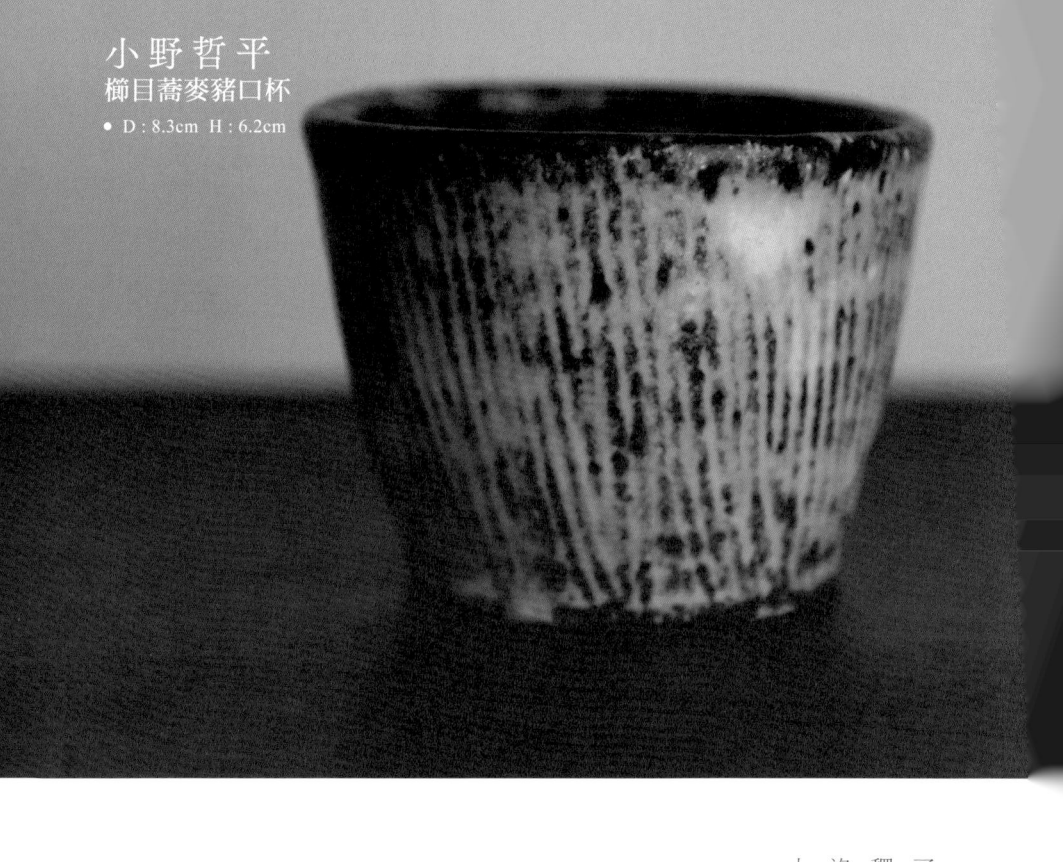

小野哲平
櫛目蕎麥豬口杯

● D：8.3cm H：6.2cm

了層次、增加許多可看之處，更令人愛不釋手。具有可包容人的大度量，過去我從沒想過一個小小的蕎麥豬口杯能如此安定人的心靈，不禁佩服得五體投地。

一 柴窯燒成的多彩之器

小野哲平的唐津碗

「碗」這個器物的名稱非常簡潔。碗可以雙手包覆，輕易地將這土製的容器收於手心之中。在日本因有茶陶文化的根底，在所有的器物之中，茶碗有著崇高的地位，一般認為它是高貴、只屬於有心人的興趣收藏品，然而另一方面，它又是日日會用到的器物，屬於雜物之流。最近常聽到「生活工藝」一詞，但是對我而言，用途屬性並無所謂，器物只要是器物即可。碗就是碗，拿在手中，日日使用，在使用者的愛護之下逐漸養成，才使得器物產生價值。

小野哲平的唐津碗是以柴窯燒成，因在釉藥之中加了唐津的長石，為與其他的器物做區別，而以唐津命之。唐津碗的顏色有黃綠、灰、漆黑與金。同樣的製作手法，每次出窯時卻呈現多樣的成色，連創作者本身也無法預測，只能期待它會有什麼表現。

好的器物並不會一次就完成了，也不會限定使用的方法，更不會挑剔使用的人。有著可接受使用者習慣的大器，這樣的器物不論是用餐時盛飯，或是想要離開喧鬧的時刻享用一杯茶時使用，都很適合。

使用者與器物之間無可動搖的信賴關係會漸漸刻印在器物的身上，所謂的使用方法應當是如此吧！喜愛器物的方法，就是接受它。對器物而言，最大的幸福就是遇見好的使用者，相反地，器物也不會挑剔使用者，遇上什麼樣的主人它都有度量能接受。開始使用時無特別上光的肌質，經過使用後，像是吸著在使用者之手上，漸漸有了變化，仔細觀察它的樣子，便能感覺到它在告訴你親手養成器物的喜悅。不論是盛裝白飯也好，還是依季節不同而端出的各式炊飯，或是晚酌之後的茶泡飯，我們需要一個可一生相伴、彼此信賴的陶土之碗。

小野哲平
唐津碗

● D : 13.2cm　H : 7cm

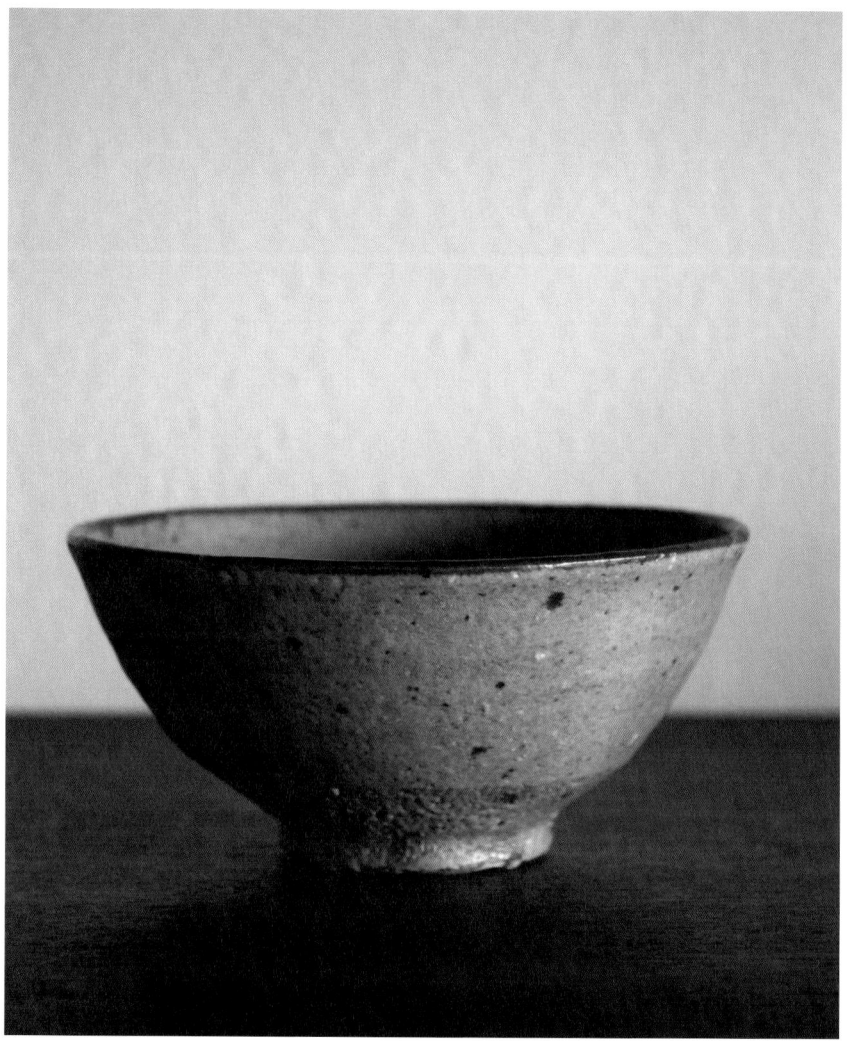

一眼可見的精巧天工
阿南維也的鎬白瓷盤

一眼可見是作工精巧的作品，再端詳細看時心情變得愈加清朗，已開始想將它拿來用了。「鎬」是在器物上以道具刻畫出等距直線紋樣的手法。在大分縣作陶的阿南維也的作品每一個都帶有率直的美感，讓人有好感。在透明釉藥之下可見一條一條線拉出來的韻律，也透露著製作者的人品。製作者是怎樣的人呢？見其物想像其人是一種樂趣。

據說阿南維也自小就擅長工藝與運動。原來如此，從這個紋樣的細膩手法可以感覺得到是出自喜歡細緻作業的人之手，這一點很符合。

數年前他造訪鐮倉，我們初次見面時，他便直直地看著我的眼說話。我想他當時應該因為緊張而顯得有些急，然而我記得那模樣讓我留下印象，覺得他是個不會說慌、值得信任的人。

我相信器如其人。不論是在藝廊所展現的、在展覽會的談話、平時往來時所感受

到的一個人的個性都很重要，而阿南一直都是很有禮貌讓人無法討厭他。風趣幽默談笑風生，與他聊天很快樂，他的親切也讓人會忘了時間的流動，還會默默地讓人想如果有像他這樣的朋友就好了。

同樣地，與阿南的作品交往也無須勉強，一點都不會感到疲累，不論是裝魚、肉類料理都可以搭配得很好，不論什麼場面都適合登場，真的是為日日生活而存在的器物。

誠實透露著阿南個性的器物，幾乎和我知道那是他的作品同時，開始在各處可見。果然器物如人。他的率直今後應該也會漸漸廣為人知吧！能夠認識這樣的作家，真是件令人快樂的事。

阿南維也
鎬白瓷盤

● D：15cm　H：3.6cm

一 刺激使用者想像力的器物

阿南維也的青白瓷有蓋容器

這真是一件美麗的作品。一九七二年生於大分縣的阿南維也，自日本體育大學畢業之後，又再進入佐賀縣立有田窯業大學，後來回到大分縣野田開窯至今。以白色為基底、淋上透明釉的白瓷之中，使用的透明釉若含有微量鐵質而在燒成之後會帶點青色的瓷器被稱為青白瓷。阿南維也的青白瓷有種美，讓人連想到淡綠色、清澄通透的湖面，這裡我們看的是他完成度極高的有蓋容器。

看不見內容物的有蓋容器是一種會刺激使用者想像力、有魅力的器物，然而蓋子本身與本體經過燒製過程，很容易產生尺寸不合的問題，是一種很纖細的器物。阿南的有蓋容器完全沒有這樣的問題，用來順手舒暢，真不愧是在有田修習過的人，以紮實確切的技術製作生產著。因蓋子是平的，放進冰箱裡上面還可疊其他東西，實際使用便知道，製作者連實用性都已考慮在內。它很適合裝佃煮等常備小菜，可直

接端上桌，就不用從保存容器再挾到盤子裡，十分體貼。

使用有蓋容器所帶來的喜悅，是器物與人之間所產生的無可言喻的樂趣。它也給了使用者可收放任何東西的自由，將飾品收放在這美麗又純潔的青白瓷裡應該也很適合吧！

阿 南 維 也
青白瓷有蓋容器

● D : 8.4cm　H : 7.7cm

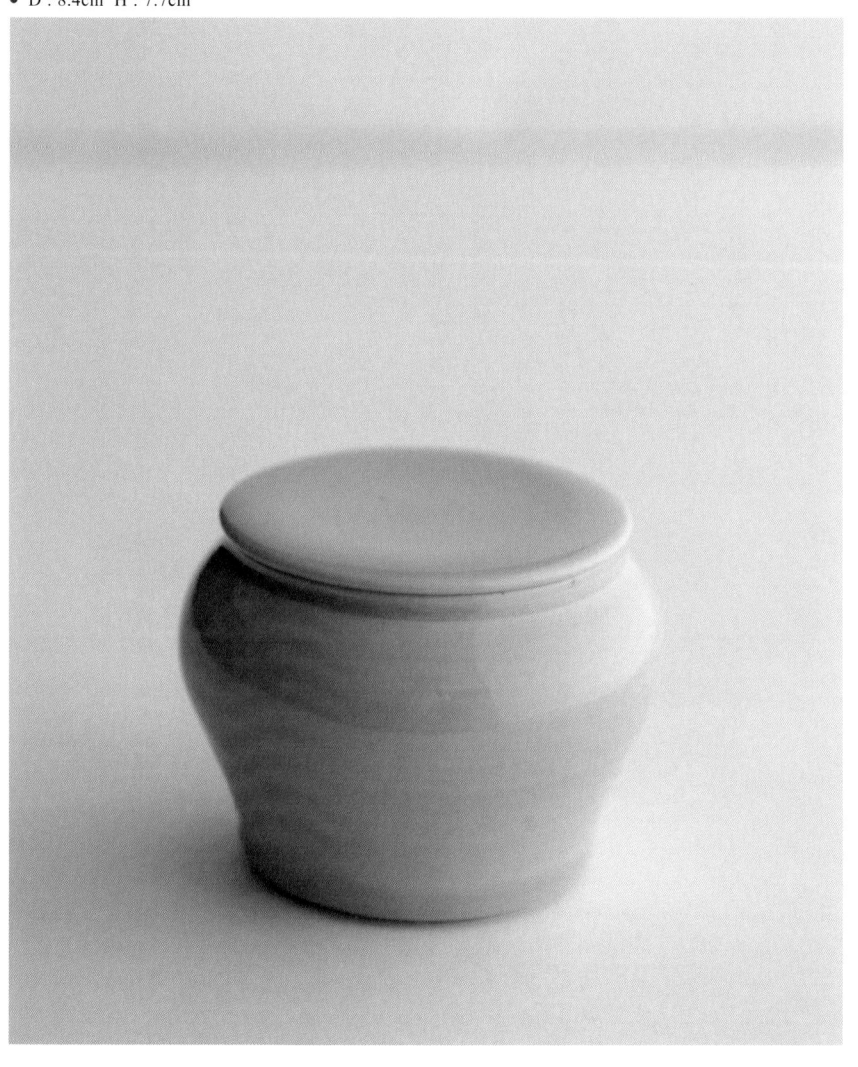

一 溫柔沉穩的瓷盤

石田誠的紅毛手盤

在愛媛縣松山市作陶的石田誠有兩口窯，分別為柴窯與電窯。以柴窯燒成的作品被稱為南蠻燒締，是從南國傳來的無釉土器；電窯燒成的則為自歐洲傳來的工法，被稱為紅毛手的軟陶器。

因是由荷蘭商船輸入的器物，受到當時的茶人及愛茶人士喜愛，而被命名為「紅毛手」，一般是以瓷土塑形後淋上釉藥低溫長時間燒製而成。石田所做的紅毛手多了白色、淺棕色、青色及咖啡色等，不論哪一種都是色澤柔和、充滿高雅魅力的器物。

器物跟人一樣都是具有個性的，若要說器物給人的壞印象，有些確實是讓人覺得神經質、猥瑣不安、畏畏縮縮等等，另一方面也有溫和沉穩、從容自在，讓人看了心頭舒緩之器。

盤子的實力就顯現在能否映襯出食物的美味。又，因為是每天都要使用的東西，本身看起來美觀也很重要。器物的性格當然要明亮開朗、清透澄澈，石田誠的盤子便

具備了這些優點。

盤子是日常餐桌上不可或缺之物，又可分為取盤、小盤、大盤等，時常要登場，可說是餐桌上的功勞者。然而近來隨著日本飲食生活的變化，有越來越多人將所有食物放在一個盤子上來吃飯，理由是這樣可以減少餐後需洗滌的餐具，但我聽了卻是備感寂寞。畢竟以各色各樣功能不同的盤子組合使用的樂趣，正是器物帶給我們的一種醍醐味，犧牲了不甚可惜？

與喜歡的器皿相遇，一個接著一個，自由地與器物組合使用的樂趣，真想讓更多人都能體會。

石田 誠
紅毛手八・五寸盤

● D : 25.3cm　H : 3.5cm

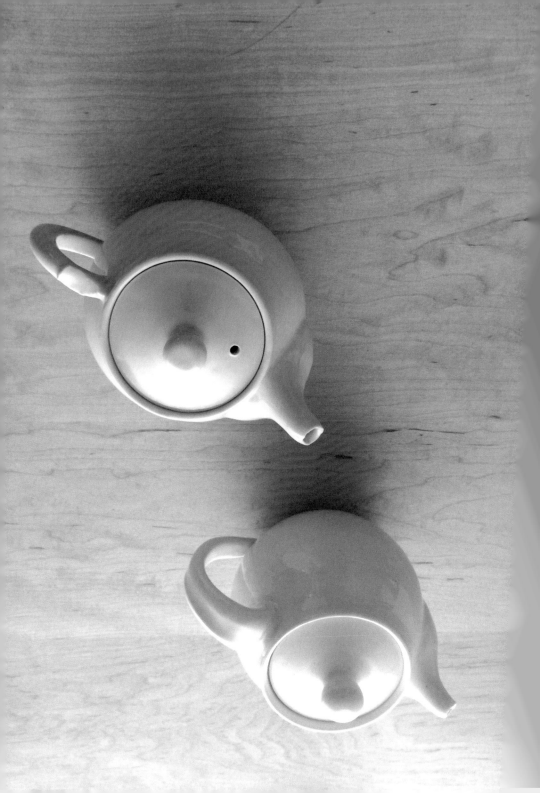

一 融入日常餐桌風景的漆器

矢澤寬彰的櫻椀

鎌倉的傳統工藝之中有一種漆器稱為鎌倉雕。矢澤寬彰家從祖父那一代開始便從事與漆器相關的工作，父親也是漆作家。

矢澤從小使用的所有餐具都是漆器，在這樣的環境之下長大，有一天到朋友家去玩，發現好奇怪呀，他們家中怎麼沒有漆器，對他而言，漆器就是如此地親近而所當然。

看看矢澤所做的漆椀，即可明白他不只保留了櫻木、桂樹等日本傳統木材原有的特質，漆器的色澤、形狀都是出自於他用心、仔細地手工。一般我們對於漆器的印象是做出不那麼華美，而是可以融入在日常餐桌風景之中，不必小心翼翼使用，美麗的日日之器。雖然紅色、黑色櫻木漆椀才是他的代表作，但我還是拿出在身邊三年，自己天天使用的這個椀來做介紹。這個漆椀的一大特點是跟三島、灰釉、燒締等陶瓷器物很容易搭配，不會挑

剔一起登場的器皿，這一點深得我心。它固然有漆器特有的氣質，卻又令人覺得親和、容易親近，是個魅力十足的漆椀。在我的藝廊裡，常常會見到想為自己挑一個真正的漆椀，在此與漆椀初次相遇、而滿足地笑了的人。

所謂真正的漆椀，真的很有說服力，只要拿過一次就再也無法放手，你會永遠記得那拿在手中的美好感受，即使裝著熱騰騰的食物也不燙手，漆器便是如此溫柔而實用之物，就算是不小心碰壞了一角也可以修復，是可以陪伴一生的生活道具。

我太希望人們日日包覆在手中的是真正的漆椀，每當朋友有新生兒誕生，我總是送上漆椀做為贈禮，彼此都為此感到開心。得到可以用一輩子的漆椀，當然是越早越好。

矢澤寬彰
櫻椀

● D：10.2cm H：6.3cm

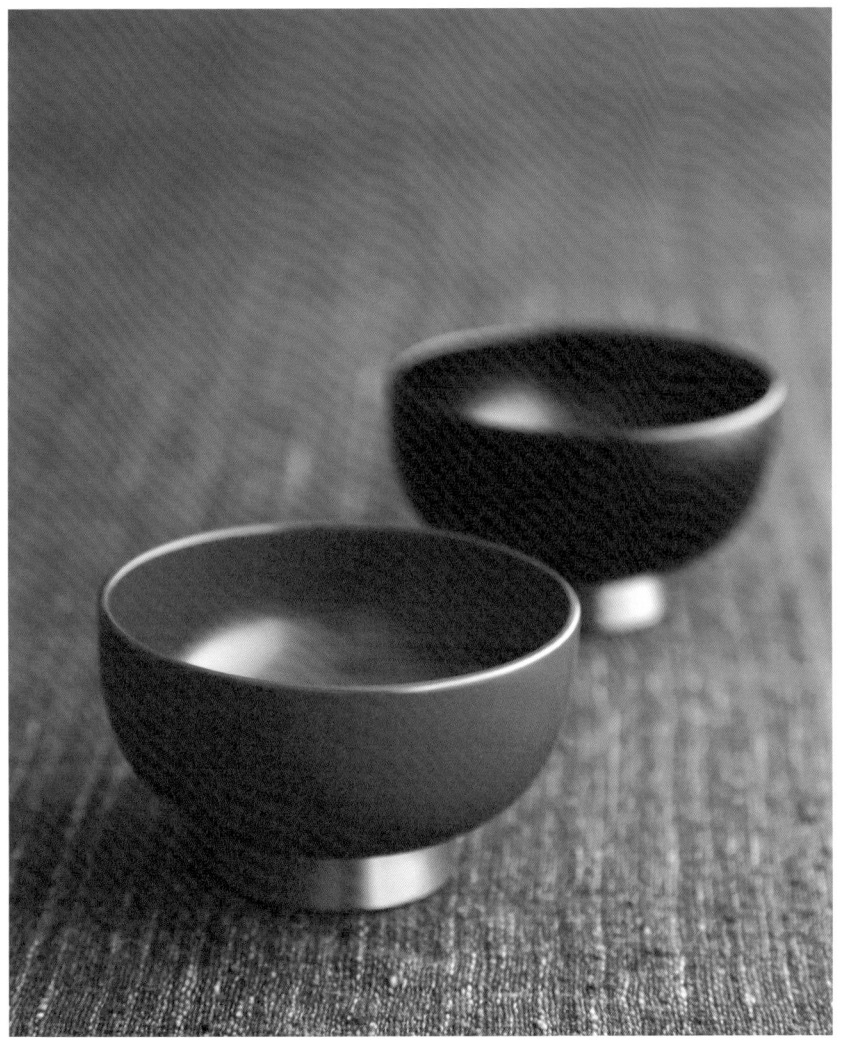

一 詩意豐沛地召喚回憶
矢尾板克則的小屋

小屋有各種存在的目的，大半是為了放置農務或是木工所需的用具而建造，長期遮風擋雨，逐漸風化的模樣，有種無垢之美。

在新潟縣長岡作陶的矢尾板克則不知從何時開始注意起故鄉新潟四處可見的小屋，以陶板做起了小屋的作品。將地板、牆壁、屋簷一一組合起來，塗上混了顏色的化粧土後，再厚厚地以白化粧土整個塗過一遍。隨著時間的經過，白化粧土開始乾燥、剝落。他曾以定點觀測的手法，拍下不同時間白化粧土像蛋殼般片片剝落的樣子，照片中隨著時間的推移，泥土會慢慢變乾、產生龜裂。在純白色的化粧土包覆之下的小屋本體開始一點一點地碎裂，接著片片脫落，他將化粧土已脫落的小屋放進窯中燒成。

問他為何要如此費工，他說這樣才不會過於直接，可以表現出直接將顏色塗上的作品所無法達成的深邃。他的豬口杯、馬克杯等色化粧作品也都是以同樣的手法製作。韻味獨特的色化粧之器的祕密原來就是來自這種製作手法。

望著他的小屋作品，總是很不可思議地湧起好多過去曾有的感覺，像是提時代在公園玩耍，坐在攀爬架的最上層時所感受到的孤獨，黃昏之際走在回家的路上，與朋友說再見時的不捨……，許多令人懷念的風景與無法忘懷的情感都一一甦醒。

昂然站在風雨之中的小屋確實存在於我們心象風景裡。矢尾板的陶板小屋會這麼令人揪心，應該也是這個緣故。我姑且將心中那段柔軟的記憶稱為「故事」。即使這些故事都很個人，然而投射在這些小屋上的，應該就是我們藏在心靈深處的某些東西。讓我們別再汲汲於最高效率、最新資訊，再一次想起這些心底的回憶吧！這些以土燒製的小屋正詩意豐沛地這麼召喚著我們。

矢尾板克則
小屋

● 實際大小

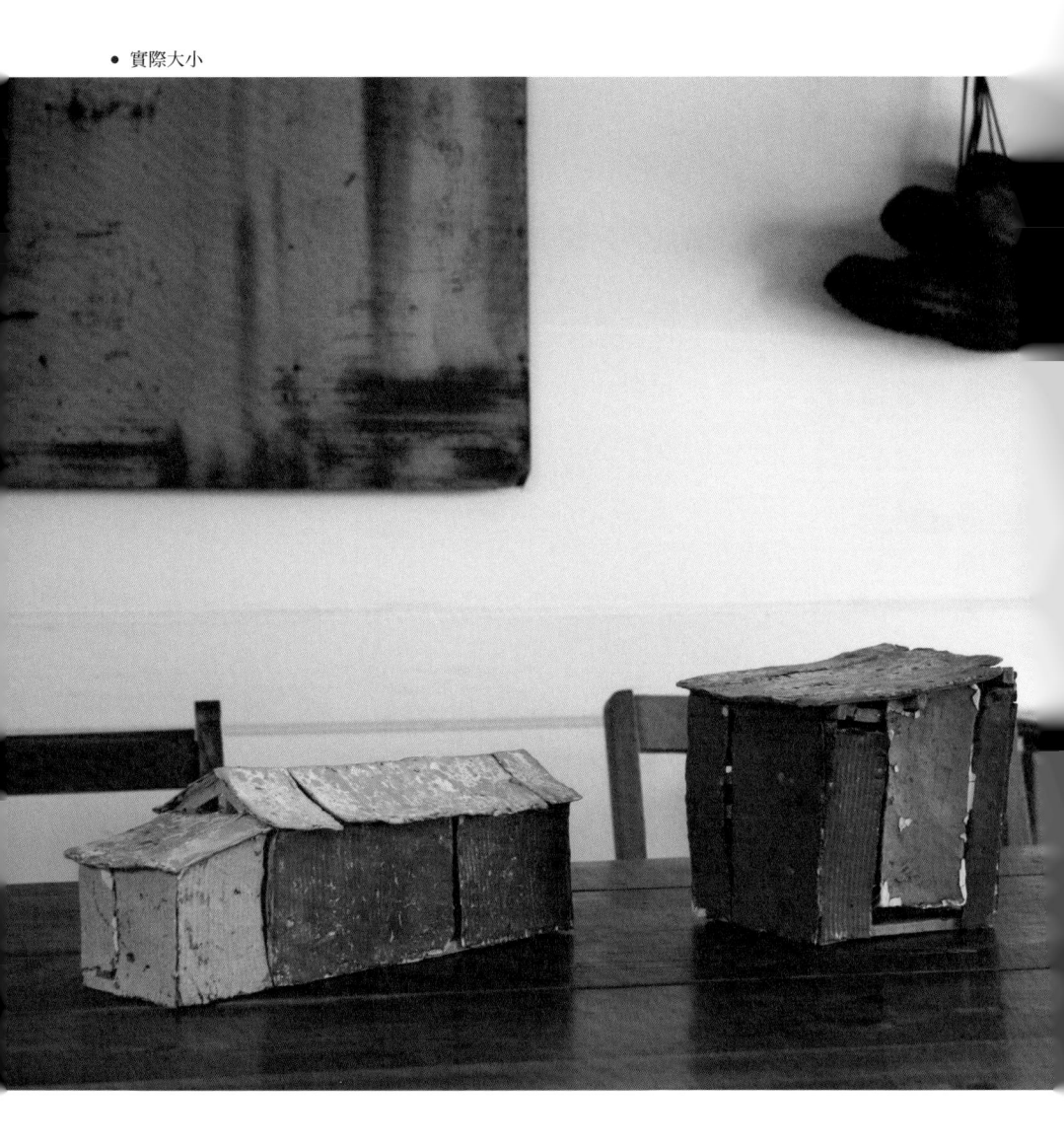

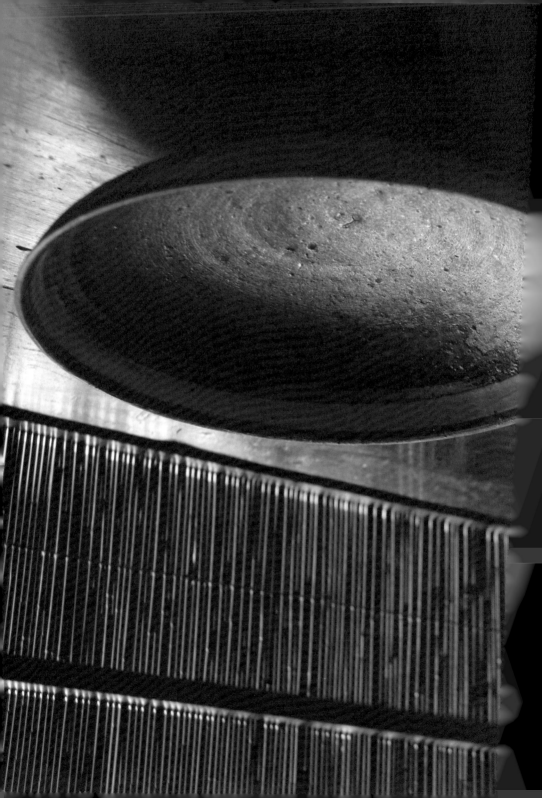

第二章
器とともにいきる

與器共生

1 器物一直在身邊

在開設展示器物的藝廊之前與之後，我一直持續思考著器物究竟是什麼。常有人說器物不過是吃飯時使用的工具，另一方面也有一部分的人將器物當成收藏品珍藏。明治之後的近代以降，個人陶藝家的活動愈發興盛，陶藝家製作的器物往往給人「價昂，是一般人無法接觸的藝術作品」的印象而定形，覺得器物之前架起了一堵高牆，結果便是器物距離使用者愈來愈遠。

器物明明是身邊常用的道具，我們卻沒有自己選用的習慣。

本來器物就不是特別之人才有的物品，它就像是聽音樂、讀小說一樣，只是很普遍地在人伸手可及之處的東西。

最近有愈來愈多年輕人來到藝廊選購器物，我為此感到欣喜。若能從年輕時就習慣接觸器物，相信一定能夠帶來豐富的

人生。有了為自己選擇吃飯使用器物的習慣，就算只是裝一盤菜也會覺得快樂。器物能讓料理「看起來好美味！」這樣的樂趣只要試過一次便知道，且一旦有過這樣的體驗就會明白吃不是與自己無關的事，對吃這件事的興趣也會加深。對自己放入口中的食材是什麼、會感覺到原來食物有其季節性。也許會對外帶食物或是速食的包裝上所記載的食品添加物多看兩眼，有時甚至會有一瞬間發覺吃飯不是只為了填飽肚子，而是為了活著必須吃飯原來是這麼令人快樂的一件事！

與吃同樣地，如果能夠打開通往日日之器的世界之門，每日的生活將會更加倍地快樂。再也沒有比要吃什麼更加令人日日欣喜的事情了。

當然我並不是說要用高價的器物吃昂貴的

料理，我指的是珍惜當季的食材，吃一些以粗鹽調味、可以感受到大地力量的基本食材，這才是我想要的真正的奢侈，此時只要選用自己所喜歡的器物，即是最好的搭配。

說了這麼多，究竟器物是什麼？在對這個永遠的大哉問自問自答之中，我決定試著回歸到器物的原點，因此策畫了一場名為《TABERU》*1的展覽。這個展覽於二○一一年三月，在東京都六本木的國立新美術館地下室的SFT GALLERY SOUVENIR FROM TOKYO展出，此後也到日本各地如札幌、松本、京都、高知、長崎等巡迴展覽，二○一五年又再次回到國立新美術館地下室開展，許多造訪該美術館的人都透過自己的手來選擇器物。

這個展是希望人們可以藉由器物來關心吃這件事情。會選用羅馬字做為主題是偶然

之作，然而我忘不了為我設計Logo的設計師卻因此特地打了通電話來，她興奮地在電話另一頭說：「祥見女士，不得了，『吃』這個字含有Be在裡面。」一開始我聽不懂她在說什麼，仔細一看，才發現「TABERU」確實在個Be在裡面。Be是意指「存在」與「未來」的字詞。原來如此，真的是這樣沒錯，好厲害。之後完成的「TABERU」Logo就只有Be的部分特別以紅色凸顯，象徵著通過我們身體之中的東西，也像是生存的證明。

吃飯即為生存。器物是吃飯時所需的工具，亦是生存的道具。
我想讓大家能再次真切地擁抱這句話，認真地思考吃飯這件事。
吃（TABERU）之中有事關於我們的「be」，即存在與未來，是任何事情都無法取代的。
這次的展覽「TABERU」，我們將介紹飯

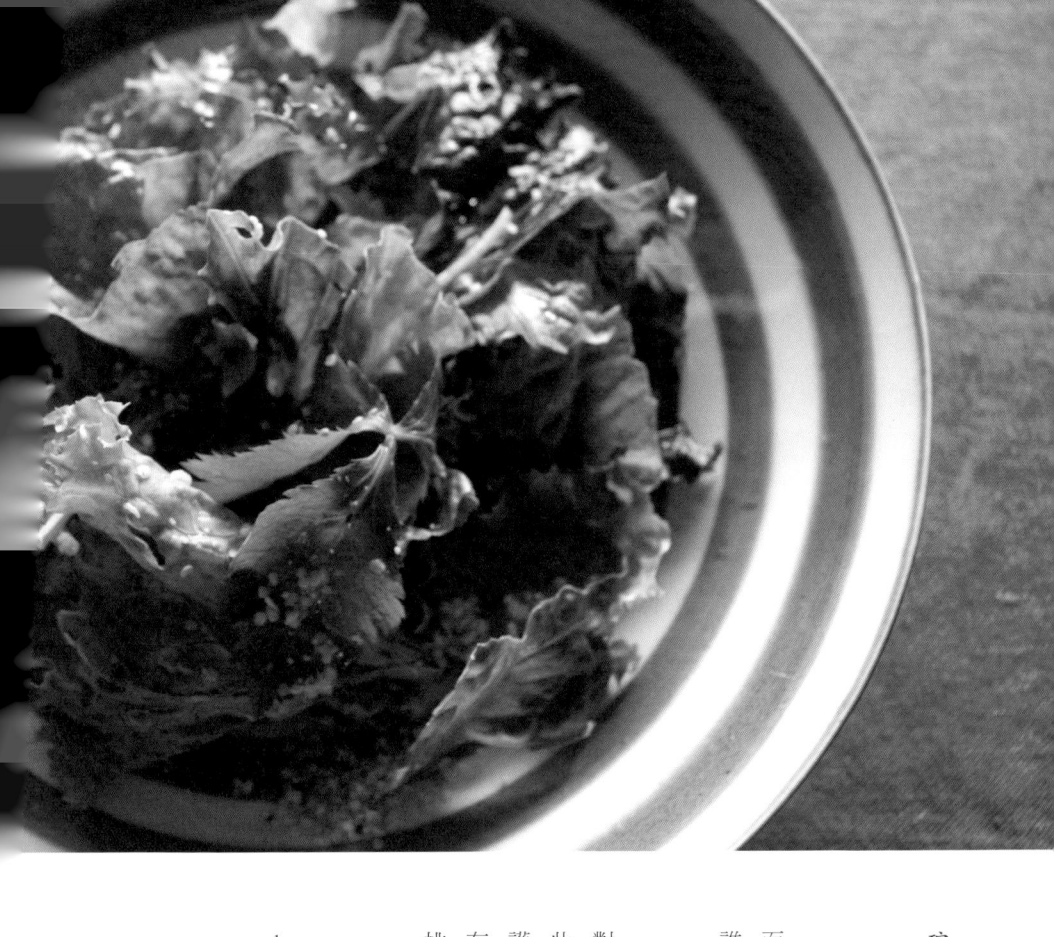

碗、湯碗、盤子、缽等，
日本餐桌上不可或缺的日日之器。

吃，是關於我們的存在與未來，對任何人
而言都是很切實而平等的事情。器物是任
誰都需要的吃飯工具。

而使用器物也等於珍惜時間。就像我們
對音樂有不同的喜好一樣，對器物也是如
此。無關知識，只要憑藉著自身喜好去愛
護最貼近我們生活的器物即可。今後若是
有更多人願意用自己的手、自身的感受去
挑選吃飯的器物，那真是最好也不過了。

1 譯註：日文「吃」的發音。

TABERU

2015.4.1 - 6.8

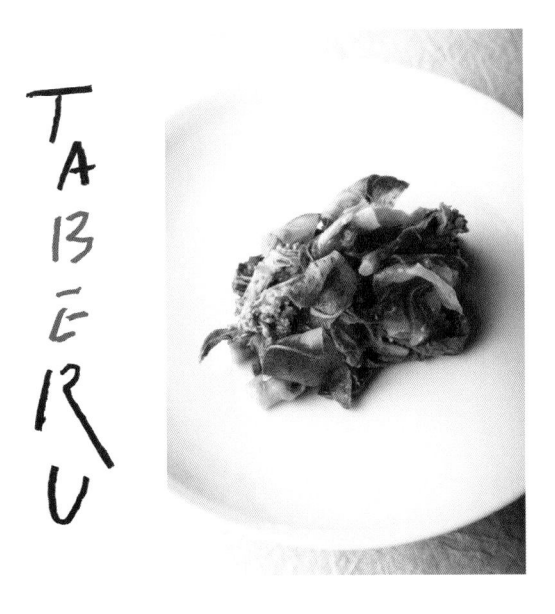

TABERU

2 該擁有什麼樣的器物？

剛開始要選購作家之器時，該買哪些器物才好？其實沒有一定的準則，我建議從對日常生活的想像，有最多機會使用的器物開始買起即可。比方說，每天一定要吃白飯的人就要有飯碗，喜歡拉麵的人就挑個大碗公，愛小酌一杯的人則不可缺個酒杯。以自己使用頻率高的器物開始慢慢收集，每天早上一定要吃到太陽蛋的人，就以可以讓蛋看起來更美味的主題去挑選器皿。每個人都有自己愛吃的東西，只要將焦點聚於此，我想自己所需要的器物之顏色、形狀、大小等等的具體形象應該就會清楚浮現了吧！

或許該說是器物之必然吧！對自己而言怎樣的器物是真正必要的，只要想像著使用這些器物時會有的滿足感去挑選，一定不會有錯。挑選器物其實就是對自身生活的一種檢視。

常聽到有人說「作家之器實在很貴，捨不得拿出來用，只好珍而重之地收藏起來」，我覺得那真是太浪費了。好的器物是愈用愈堅強，愈用愈能顯出其價值，不必為了會損壞它而擔心，應該多多善用才是。

作家之器與量產的器物相比之下，價錢可能真的比較高，但是如果能帶來使用的滿足感，應該就有價值了不是嗎？當「高價的器物」轉成「好用的器物」，這樣的意識變化降臨，與實際使用時是否帶來滿足感有關。每用一次便更加喜歡，「太好了，當初把它帶回家是對的」，當這樣親密的心情萌芽了，便是你與這件器物之間開始了新的關係。

喜歡器物的人都會偷偷地與家裡的器物對話，也因此縮短了與器物之間的距離，並且不把它當作客人來對待。器物若不使用，一直就只是暫居家中便不會產生人親切感，

的客人，若是像在對待自己的孩子一樣隨興地使用器物，便會產生不一樣的感覺，器物的世界就是如此。自然地伸出手去使用、一天又一天地培育著，養出好器物的人即是使用者本身。

器物又分碗、盤、缽、豬口杯等，各自不同的形態與名字，但它們並不是只有一種固定的用途，單一的器物可以有好多不同的用法，建議大家可多加善用。比方說可以從義大利麵裝到甜點的平盤，二十公分（直徑）的大小最好用，不僅可以一次裝多樣菜色，亦可以同一種菜裝一大盤。也可以買同一個尺寸、各種不同表現手法如刷毛目、染付、燒締、玻璃、色繪等的器物，如此一來餐桌就不會顯得單調。以前日本食器一定都得要五、六個成一套，然而現今家庭結構已不同，不必要一種器物買到那麼多個，比如說小盤、取盤各兩個，甚至是各一個也無所謂，在選購時，

以形狀簡單、可以有多用途的器物為優先。好的器物只要好好地持續使用，便能培養出器物的好品格，即使家裡有訪客時也可以有自信拿出來見人。所以首先就從一個盤子或碗開始，展開與器物的生活吧！

3　從粉引入門

以陶土製作的白色粉引之器，「看上去鬆鬆軟軟的，又帶有溫度」因此很受歡迎。

粉引這個名字的由來是看上去很像是吹了一層粉在上面，指的是在紅色陶土上施以白色化粧土的器物，然而實際上，粉引並不是那麼簡單，陶土的選擇方式、白化粧土的成分調配，不同的作家、產地都會不一樣，雖然可以參照手邊有的化粧土樣本去調配，然而每位作家都會照自己心中理想的粉引去做成分的調整，並且不斷摸索燒製的方法，結果就是有著同樣稱呼的器物，卻又有著完全不同的呈現，可說是十人十色，有十位作家就有十種粉引。

喜歡粉引的人之中，自然系的女性居多。她們給人的感覺大多是喜歡天然素材、喜歡純綿衣物，追求的不是瓷器那種無暇的

潔白，因而多會喜愛帶有些許陶土溫暖的粉引。然而這樣的想像只站在粉引世界的最表層，若沒能再繼續深入探索，就無法真正感受到這些器物的魅力，實在太可惜。

我期待大家可以試著更深入、徹底地去認識粉引，方法就是多多去觀賞那些粉引之器，實際走訪藝廊、販售器物的專門店或是到百貨公司的器物櫃位去看去比較那些商品，我想就能發現它們每一個都有著若干的相異之處。

培養鑑賞器物的能力就是要多看，漸漸地就能夠看清楚看見每一個作品的不同。接著若有時間，可以參觀日本民藝館、收藏陶器的美術館等，不僅是看現代的作品，將所有的粉引全都仔細看過，想像這些器物會以什麼模樣迎接你。與這些經歷過長遠

的時間而更加茁壯的器物接觸，觀賞它們不一樣的姿態，我想一定能夠讓你對粉引的印象大大改觀。它們的深度之美是不是很能打動人心呢？

若是要實際使用，我建議可以從茶杯、酒杯、小盤子開始入手，同時也要建議大家不要害怕與器物相處的那些小細節，大方地使用它吧！愈用愈會感覺到器物身上陶土日漸滑順，以及包覆在手中的觸感也會不斷改變，這是因為這個器物在你的培養之下有了不同的表現，且愈養愈覺得沒有比與器物交往更加令人欣喜的事。

平常即接觸粉引的人都知道，沒有別的器物會像粉引一樣，比外表看起來更加難處理的對手，它一不小心就會染上別的顏色、產生斑點。若要避免，建議在剛開始使用粉引之器前，以洗米水先煮過一次。

然而要我說真心話，我其實也懷疑從來沒

見過粉引的斑點，真的是件好事嗎？

當然我不是在鼓勵就盡量讓器物染上它本來沒有的顏色，然而實際上我認為這是與器物更加親近所必須通過的一個儀式，盡可能不要避免，應該可以是一種很好的體驗才是。剛開始學著使用器物時能夠得到些許慘痛的經驗，說不定就與生病可以加強身體的免疫力是相似的。用生病來比喻也許不恰當，但是凡事是需要經過體驗，才能強化對事物的興趣，知識雖是必要，但只靠知識是不夠的。若想更理解器物，親身體驗的感覺是不可或缺的，所以我才會強烈地建議要實際且徹底地去使用，就算會產生些許瑕疵，也無須害怕退縮。

就算有斑點、有缺口，就當作是更加喜愛器物，開始與之交往，打開「歡迎來到這個世界」之門的鑰匙，相信一定可以讓你更加放寬心，順利地與器物相處。為了

可以多多使用、與器物多親近些，就試著培養一件器物吧！此時會隨著時間變化、愈養愈覺得有趣的粉引當然是第一首選。

每件器物開始使用或是平時培養的方法都不同，建議可以到藝廊走走，向作家請教。若要細分，即使是同一位作家，也會選擇不同的坏土與燒製方式來製作。只要摸熟了，就能理解器物的個性，但在那之前還是得要不怕失敗、徹底與之交往才是上策。

4 別具風雅的染付

紋樣到底是從什麼時候開始，浸透到我們的生活之中呢？在和服已不被當作一般衣著的今日，紋樣常出現的地方大概就是手帕、毛巾吧！當然在器物上也有紋樣，染付即為代表。染付的紋樣圖案並不是憑空降臨，而是將我們平日常見、任誰都知道且熟悉的圖案畫在盤子或碗上。所謂的染付是指以木片為筆來繪製圖案，再以高溫燒成的瓷器。圖案多半為花草、鳥、兔、鹿等動物，而評判繪圖好壞的重點在於筆觸，要如同網球般的殺球般乾淨俐落，拖泥帶水則一點都不吸引人。通常會被認為是出自名人之手的染付，可感受到繪製者運筆的節奏是輕快有勁，俐落乾脆、令人舒暢，且會在所繪之物上注入感情，使圖案帶有生命力。仔細觀察其線條，昂首闊步般的暢快線條為尚，簡潔、帶勁，若以人來比喻，就是那種個性陰溼、會說人壞話的個性，不會揣測對方的心情、說說場面話，而是打從心底就是誠實、正直的。

這些都是很實際的感受，因為器物是我們每天都要看到、使用的東西，不可帶有負面的情緒，還是清清爽爽、有魅力的才好。

我們不時會看到古老的染付作品，也會被它強勁的筆觸所吸引。其上的紋樣描繪的是極平常所見之物，皆觀察自身邊的植物、昆蟲、小鳥，我發現這些都是繪者以善意之眼關愛著它們的同時，細細觀看這些生物的生命、揣摩其靈魂之姿。紋樣不是貴族所用的高級用具上華美豔麗的花紋，而是庶民的茶碗、蕎麥豬口杯等日常器物上所畫的格子、花草圖樣，讓我們可以感受到作者彷彿就在我們身邊，告訴我們他所看見的，平凡無奇的日子之中閃現的情景裡所寄寓的生命之短暫與無常。

我認為，器物上的繪圖是一種結合了緊張、放鬆與空白的技藝，重點在於如何安排「空白」。就跟真正的繪畫一樣，在

盤子、缽等有限的面積之上作畫，如何配置得宜，空間感至為重要，要求的是空白的美學與品味。喜歡紋樣的人，我建議可以從舊貨、手繪的小盤子開始入手。若器物中的紋樣能讓我們在生活之中感覺到與自己身邊之物更加親近，那便是最大的收穫。吃白色魚肉時，可以用小盤子裝醬油、沾取享用。現代生活中已經很少人有閒情雅緻會在茶之間掛上與季節相映之畫，然而有器物便可簡單地感受到這樣的氣氛。在餐桌上以染付布置景色，別具風雅。

5 用繪皿為廚房點亮色彩吧！

「在廚房裡以繪皿裝飾會帶來幸福」世界上不知道有沒有這樣的傳說。翻看西洋古董書、觀賞國外的連續劇、記錄片時，很常看到歐美人士會在他們的廚房牆壁上掛著色調明亮的繪皿來裝飾，不知道是不是他們有那種要在房裡掛繪皿的習慣？

看英國阿嘉莎・克莉絲蒂（Agatha Mary Clarissa Christie）原著改編的推理劇發現，每次時間一到就一定會有喝茶的畫面，使用的紅茶杯組幾乎都是素色的。表面有細細花紋的，格調又稍高。在間接照明的燈光下，會讓人對室內的壁紙產生注意。食器的層架上收納了為數可觀的器皿，銀湯匙擦拭得晶亮，但並非特別奢侈，而是他們平常的生活之中就是如此吧！

不同國家的廚房，仍舊有相通的氣氛，我認為就是處理食物的那種既嚴肅又開朗的態度。去看日本的祭典也是如此，嚴肅與

熱鬧並不相衝，而是如硬幣有正反兩面一樣，具有一體兩面的本質。

我們吃進口中的食物都曾經是活著的，獻上牠們的生命，是牠們的死支撐著我們的生。因此我們站在廚房時，需懷抱著感謝的心情，因為廚房不僅是處理食物的場所，同時也是家中影響我們的身與心最甚、最需要保持清潔與明朗的地方。

廚房的牆壁最適合色彩亮麗的色繪盤，如果是鮮活、令人感到快樂的圖案又更棒了！我們需要料理之神的守護，賜予我們健康快活。不論走到世界各國都一樣，連結人與食物的廚房若能保持清潔、明亮，一定就能為人帶來幸福。

6 與器物之間的約定

有一天，我疲累地坐在椅子上，什麼也沒想地盯著擺在桌上的咖啡杯。這個杯子很常用，甚至還有個小小破口，它跟在我身邊已經十年以上，彼此非常熟悉。它的模樣十分簡樸而低調，圓圓的身體給人溫柔的印象，消光的白釉半瓷器，內側已經染上咖啡的顏色。

看著它，我不時會有種不可思議的感慨湧上心頭。它雖然只是個馬克杯，但身上凝結濃縮著什麼。已經過去、無法改變的時間就這樣浮現在我眼前。我與這個器物之間的關係，就算跟別人說也不會改變什麼，我也不打算告訴別人，然而我與這個器物之間有著不為人知的關係。

不為人知的約定就像一段祕密的戀情。

比如說，我跟它約好，早上我只用你來喝咖啡。也許一般認定「依每天的心情挑選喜歡的杯子來喝的咖啡最美味」，但我要的還能寬容以對，必是無趣的人。

不是這種輕率浮動的關係，我與這個杯子之間有著更加牢固的連結，彼此信任著。我不會讓別人介入，讓你陷入不幸、讓你感到寂寞，我們的關係就像是戀愛的男女一般，一言難盡。很不可思議吧？認真到有點滑稽，連我都覺得自己好笑了。

在食器櫃裡數目龐大的器物之中，像這樣與我們有著「密約」的應該十分有限。一般可能就是飯碗、茶杯或湯碗，這些器皿承受著使用者強烈的占有欲，若是看到有別人用了，所有者心中必定會燃起熊熊的嫉妒之火，無法平息。也許有人會懷疑是否真的有人會對器物產生佔有欲，不准別人使用的嫉妒心，然而只要去問那些器物迷，一定十個有八個會承認確實如此。不知不覺中已經用得順手，偶爾也令人煩惱。眼前看到自己喜歡的器物被他人使用，器物與人的蜜月是官能的，時時拿來就口。

7 喜愛器物背後的表情

器物也有背影。我這麼說，應該很令人驚訝吧？選購器物時，建議將它拿在手中，翻過背面來看。就像俗話說，人的背影會透露出故事來一樣，器物的背面，也就是它的底部亦有豐富的訊息。高台削切的成果誠實顯現出創作之手的狀況。高台削切的成率、大方與否，決定器物好壞，不就是這背後表情所展現的豐富嗎？

好的器物，背面就有豐富的表情。

透出土坯的無釉高台，會帶給人捨不得放手的喜悅，展現出想與人多說兩句的神情。高台是為了減輕器物的重量，屑削而成，其姿態有的令你喜歡，有的也許不，但也因此才有趣。坦率地接受十要傳授給我們的、深刻的訊息。似乎有著什麼不可錯過之物寓其中，去發掘、去吟味，是親近器物的一大樂趣。

說到鑑賞抹茶碗的重點，必定得看高台的好壞，但我想日日之器的高台只要依個人的感覺去自由判斷喜歡與否即可。有人喜歡一口氣削過去的氣勢，也有人喜歡那種花時間細細地磨到平整的高台。決定喜歡與否最重要的就是直接觀察，靜下心來仔細看看背面，然後傾聽自己的心聲。遇到了高台令你特別喜愛的器物，時時將它翻過來看，也是一種享受，相信每次使用時喜愛它的心一定又會更強烈了。

8 與器物的緣分

緣分很令人不可思議，有時會讓我們不知在何處錯過了什麼，又讓我們在某些時刻碰上了機運而邂逅，結成良緣。對一般人而言，說人與器物之間亦有緣分，可能會被認為太誇張，然而我卻認為與器物的相遇得要有很深的緣分才得以成立。

器物是以土製成的。以具有黏土性質的土塑形、以火燒製，就算不去管它如何誕生於世，想想這樣一個器物很偶然地成為自家的一員、日日看似平常地就在我們身邊，算算這樣的機率，大概可以得出一個天文數字來。再說，作者製作器物本來就很有限，而從這一步開始一直到交至使用者手中的機率，光是想像就夠讓人昏頭了。

沒錯，作者的工作室裡天天都在製作器物，我問過位於高知的小野哲平，大部分的作者一天能以轆轤拉出多少器物？他說若是飯碗的大小約二十個吧！個展上作家

很多客人來到藝廊，會將器物拿在手中，翻過背面，確認重量，選擇自己所喜歡的。每一件器物就算長得一樣也多少有些不同，抱著期待來參觀的客人也各自有自己選擇的方式，慎重地以他理想中的重量、釉藥熔解、流散的狀況來決定。要區分出每個作品的不同是很費時費力的，且愈花時間挑，愈容易忘記最初挑到的是哪一件作品，常常因此陷入迷宮之中。

這個時候我會請客人將那幾個讓他猶豫不決的作品擺在一起，換個心情再一次重新看它們，然後我會說：「您看有哪一個是您想帶回家當成家人來對待的呢？」猶豫的

所能展出的作品平均約三百件，但並不是所有完成的作品都會送到藝廊來，而是經由作者自己挑選，而沒被挑上的就留在工作室。從器物的角度來看，這是很切實的問題。

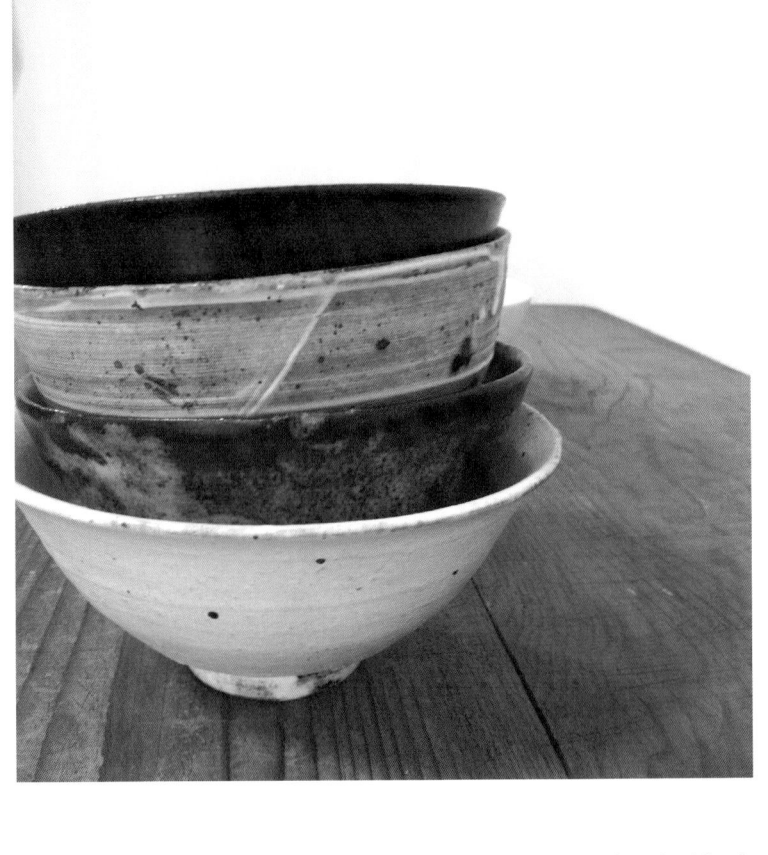

客人便會做一個深呼吸，若有所思地拿起這些經過篩選的作品，之後便可以很確定且堅決地說：「好，我決定是它了」。在客人思考的短暫時間裡，我也會在心中想像他最後會選擇哪一件，且幾乎是百分之百猜對。與其說我猜中，應該是說我可以察知器物本身發出的「選我！選我！」的聲音，所以客人才會選擇該件作品，而我也會知道他會選擇哪一件，器物的心聲說不定早已傳給在場的每一個人，我半開玩笑又半認真地這麼認為。

我已不清楚我們在挑選器物時，究竟是人來選擇，還是器物自己選擇想落腳的地方。只知道我在為客人包裝時，被選上的器物總是一臉驕傲。我一邊想著，你們之間一定很有緣，一邊將包好的器物遞出給客人。

9 家裡的一員

每次買新的器物回家時，我都盡可能若無其事、不引人注意地將「那孩子」輕輕放入廚房，讓它加入行列，彷彿什麼事情都沒發生，「咦，這傢伙是之前就在了吧？」這是一種對長時間一起生活的器物們的禮貌，也是不讓他們感到自己的存在受到威脅的小心意。

年輕時，我都會讓剛買回來的器物大出風頭，不僅特別禮遇它，每有客人來訪時，都會特地拿出來炫耀一番且頻繁地使用。新來的人出盡風頭，不論在哪個世界裡都一樣會成為紛爭的火種。這道理原來在家裡的器物世界也通用，我也是很後來才知道。

新來的就應該清楚自己做為一個新進人員該有的立場。與器物的交往很重要的一件事，竟然意外地出現在這個地方。「你是新成員，在食器櫃裡不要太出風頭喔！」

我這樣對新器物說，也讓其他原來就有的器物聽得到，這個動作很重要，不這樣的話，有些以前就一直交往的器物會鬧脾氣。鬧脾氣的器物彷彿覺得「既然你已經沒有心對我，那就算了！」態度一下子就會變得很冷淡，然後有一天你會突然發現「咦！不會吧！」它毫不眷戀之間就破成兩半。這是在器物迷之間似有若無的傳說，但我自身卻有好多次錐心的體驗，從此之後我學會不要讓新來的器物太囂張，要一直到它可以與舊有的器物們好好相處之前，都只偶爾將它拿出來用就好。

每次增添了新的器物時，都要讓新來的這個成員，我都給予同等的愛，細細地養育著。偶爾也將手伸進食器櫃的深處，將裡面的器物搬出來，輕輕撫慰、對它們說你們也是好孩子啊。久久沒用，會發現有種每次增添了新的器物時，都要讓新來的這個跟原本的前輩混熟，打從心底拜託他們將它教育成「我們家的一員」，不論對哪一個成員，我都給予同等的愛，細細地養育著。

新鮮、如初次見面時的興奮之情湧現，器物也會像是重新活過來般看著你。

食器櫃裡都是自己喜歡的東西，能夠裝滿喜愛的器物，那喜悅是無可取代的。與器物一同生活的幸福，也讓日日例常的每一次用餐成為今天也能心情開朗的緣由。

10 書與器物

常常，我會思考器物是不是與其他什麼東西相似。器物是吃飯的工具，因此本來就有其實用性質，但是否也不限於此，比方說，與實用相反的，一剎那它也會有心靈依歸這樣抽象的功能呢？

這樣的例子我可以想到好幾個。四季於各式庭院裡大放異彩的各種植物、一起生活的狗狗或貓貓不就是如此嗎？我們喜歡的音樂CD、詩集、攝影集、位在書架上的書也確實扮演著這樣的角色。這些事物我們會在該遇到它們的時候遇到，它們各自有其故事。

有一次偶爾經過而走進一家舊書店，翻到一本書很喜歡，便砸下重金買下。那是一本戰前出版、十分有價值的書，之前的主人應該很愛惜它吧！內外狀況都保存得十分完好。

舊書店的老闆看到我注意到這本書，便對我說：「這本書很不錯吧」，他的臉上充滿了對書的愛憐。我這種第一次見面的客人竟然可以見到那樣深深迷戀著書、對人毫無防備的表情，實在是很令人開心，他爽朗的應對也鼓勵了我安心買下這本絕對不便宜的書。

「再見」。收下我的錢、為我包書之際，老闆小小聲地念著。「啊！不是啦，書若賣不掉店就經營不下去，可是賣出去了就會覺得捨不得。」老闆一反剛才的笑臉，有些不好意思地說著。我接下來被仔細包裝的書，告訴老闆「我會好好珍惜它」而走出店外，帶著輕鬆愉快的心情，經過小巷走往車站去。

將器物交給客人時，我也會盡可能地將客人送出門。我會跟客人聊聊，離開我們店之後，接下來要去哪裡嗎？還是要直接回

家了呢？下雨天要避免不被雨淋溼、若還要在外面走很長的路得小心不被碰壞，盡量依狀況去應變，仔細地包裝器物。送客時，不能老是低著頭，但我還是會忍不住站在門口低頭祈禱，真心希望客人能夠平安到家，一直到看不見客人為止。

這短短的時間內，我也會跟器物道別。

在我手上的器物是作家重要的作品，對我來說也像是自己的孩子般憐愛。我希望這些器物都能找到自己的家，支持著主人的人生。每天在主人的餐桌上發揮功能，被主人愛惜，也被他的家人們接受。我期望有這些器物的餐桌都能充滿笑容，希望它們是被捧在手中愛護。

前面說的那本舊書，現在被我收在書架上自己特別喜歡的位置，雖然時時想著要把它拿出去晒，以免被書蟲啃了，但日子還是一天天過去了，我沒有常常翻動它，但每次看到它的書背，總讓我想起那間舊書店老闆的那句小小聲再見。後來聽說那間舊書店收掉了，覺得很可惜。「那本書現在也還好好地被我收藏著喔，它是一本我覺得很幸運能夠遇見的好書。」如果哪一天有機會碰到那位老闆，我一定會這樣跟他說。

11　不起眼的器物

雖然聽起來有那麼點令人不可思議，但最近我常對別人說：「不起眼的器物是最好的」。

展覽空間取名為「NEAR」。我有時會在這個位於鎌倉車站旁的小店裡顧店，經常被來訪的客人給感動。「我明明是要去附近的蔬果店買牛蒡，卻在這裡遇見了想要的器皿」，他們臉上帶著開朗的笑容說：「雖然不知為何，但看到它就覺得心情很好，總之就是用看看吧」；因為偶然與器物相遇而感到幸福的人說的話。

「好的器物並不起眼，也不裝模作樣，只是靜靜地待在身邊，為我們打氣。」

這是我長久介紹器物至今，終於可以歸納出來雖然簡短卻很重要的一句話。

過去我總會有意見，「這個尖嘴太突出了」、「形狀有點歪掉了吧？」，或是稱讚說「這顏色真漂亮」。但現在我會覺得不要著眼於小細節，直接伸出手拿起來感受就好。之前我總認為一定要表現、評點些什麼，然而現在我會說得更簡單易懂些。喝茶、吃飯、品酒，只要能夠派上用場，滿足使用者的需求，就算不在手上，也能讓使用者覺得熟悉、記住它的感覺，這就是好的器物。

我一直期許展覽能夠為器物與人製造相遇的機會，然而另一方面我也一直在思考著，人們所期待的相遇是不是應該更隨興而簡單地發生？於是我以「器物是一直在我們身邊的東西」為宗旨，為常設的小小

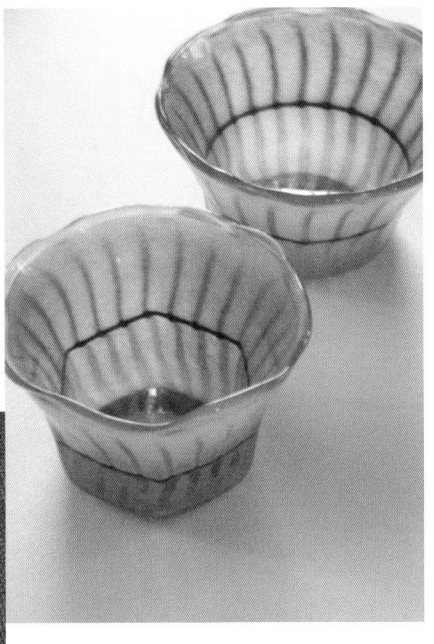

12 找到想關注的人

我在這本書裡一直介紹這位、那位作者的器物，但與其說我是在購買器物的這個行為上猛敲邊鼓，更深層的意義在於我想請你們試著來買下這位作者、買下他的作品，包含著持續關注這個人所做出來的東西，也就是在器物的世界裡找到你想關注的人。

我曾聽到有人說去看了某作家的個展，對於其作風轉變而憤怒，「所以我才這麼討厭個人作家的作品」，但我覺得這句話還真是令人難以理解。作家製作的是「集結了當下」的器物，時常會變動，而展覽上所展出的即是他在那一瞬間最想表現的事情。

我們是為了買個人作家的作品而出門去逛展覽，確認他或她現在的目標是什麼、想介紹什麼樣的器物、完成了怎樣的作品。對作家而言，展覽是掏出新的自己給人看的地方。

如果你所喜歡的作家今年端出來的作品讓你一點感覺也沒有，那就揮揮手跟他說下次再見，輕鬆地走出店家也不錯。偶爾也是會有這樣的狀況啊！不過可以的話，就算只有一件也好，我希望大家遇上喜歡的器物，還是把它帶回家好好使用吧！這也是一種對作家的支持。遇上好的器物，不要害怕逃避，就拿來用吧！如果覺得「這個人做的器物，我喜歡」，那也請期待他下次的作品。可以在器物的世界裡、當代作家之中找到想關注的人，心情就跟等待小說家的新作品、喜歡的音樂家新譜的曲子一樣，著實令人開心。

實際看了作品時，我們可能會覺得「啊啊，他今年走到這個境界啦」，或是「這次的作品應該還可以更好吧」而期待下一次的表現。不論如何，我們不需要那些評論家詳細的解說，只要用心去感受作家的氣息就夠了，這才是認識、使用當代作家之器最大的樂趣。

13 應用五感來享用食物

現今的我們生活在四處橫溢著聲音、影像、資訊的洪水之中。即使只是走在路上也無法防範那資訊如潮水般襲來，令人得不到片刻寧靜。在日本電車上看到全車的人都盯著手上的螢幕看得入迷，這樣的光景如今已經沒有人會感到奇怪了。只專注於螢幕中流洩而出的資訊，就無法再去仔細感受實際發生的事，我杞人憂天地擔心著我們被上天賜予的五感就快要鈍化了。

人的五感鈍化後所帶來的後遺症之一，大概就是不重視飲食了吧！比方說，有人會去外帶熟食，回家後直接就著塑膠容器吃了起來，這令我十分愕然。原本在日本有手拿著器物就口的習慣，因此重量與質感成了好的器物的必要條件。愛惜器物的心情也是經由實際接觸了器物，將它拿在手中，縮短了彼此的距離而來的。如果不自己做菜，從外面買來的熟食直接拿來就吃，那麼將器物捧在手中的次數就會大大

減少，沒有機會感受到器物的美好，人生之中享用餐點的時間也就這麼過去了，我不禁感嘆那會是多麼無聊的時代。

我現在思考的是要如何讓人們將注意力回歸到自己的身上。要找回能體驗五感的感性，重要的是改變我們的意識，第一步應該是從吃飯這件事開始吧！因此我希望可以提升大家對日常飲食的興趣，多多將器物拿在手中，讓我們的手不斷地去體驗究竟是什麼東西會讓自己心情愉悅。

拿起器物的同時，我們也將土包覆在手中，土的內部蘊含著最原始的生命力。

有人說陶瓷器是火的藝術，雖然現今什麼都可以稱為藝術，但真正的藝術是更有機的，是從繁雜之中誕生、混沌不清的，那是一種生命的喜悅，就像孩子在水中揮動著手、划出水聲時最單純的喜悅。而我們自己的身體所感應到的最原始的喜悅不也是如

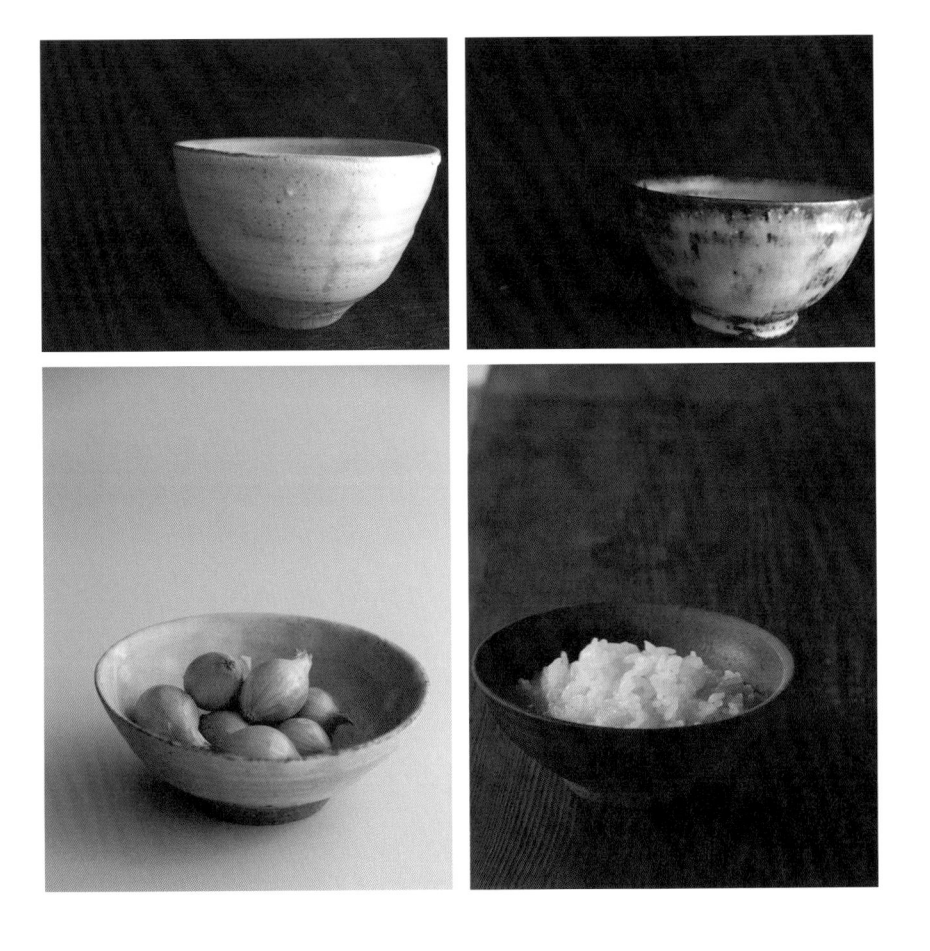

此？每當我們以用土做成的器物來享用飲食之際，我們也是在用身體呼應著土。使用土之器所感受到的安心、溫暖、開心，不就是這麼單純的喜悅嗎？透過感知這樣的喜悅，人與自然會有更多的關連，對待他人也會更加溫柔、寬容。

將用土做成的器物拿在手中享用飲食，不論時代如何改變，都要用五感來感受食物，這是現在的我們應有的飲食方法與生活態度。

14 使用當代作家之器的意義

一名原本喜歡古董器物的女性說有次她接觸了當代作家的作品，深深被吸引，從此之後便開始與她所收藏的古董器物擺在一起使用，感受到當代器物與古董混用的快樂。聽她這麼一說，我也替她感到高興。

老東西確實很好，若去追溯其年代還可以藉此理解陶瓷器的歷史。歷經了時代淬鍊而留存下來的器物因為長期被愛護、使用而走過長久的時間，當然會有魅力十足的表情。不管任何時代，只要有作家就會有使用者，器物被人拿在手中、有人使用，有人愛護才能夠相傳至今。

我身為一名介紹當代作家作品的策展人，與當代作家之器交往，必定得要談到「同時代性」這個關鍵字。現在、當下，我們活在同一個時代。古董之器不論再怎麼好，但講到同時代性，這一點是無論如何都無法超越當代作品的。正因為與作家活在同一個時間之下，才能體會到與作家之器一起活著的醍醐味。

與我們一同生在這個所有事情如此複雜糾結的困難時代中的人，面對同樣的問題時他是懷抱著怎樣的想法來製作器物的呢？這件事值得我們認真地觀察下去。

在長遠的時間之中，每一天也許不過就是一個點，然而一瞬一時都很重要。我喜歡「這個當下」的概念，真心珍惜著只能在此時此刻遇見的人事物，盡全力活在當下。一瞬之光，讓我們看見當下這個時間。連續的「當下」是一切，不斷消逝的時間正是所有當下的組合。

之所以那麼重視與器物的相遇，是因為就算下次想要再遇見，也不可能再找到同樣的器物。不論是陶土、釉藥、轆轤運轉的狀況、天候、風向、濕度、製作者的心思

等等，全都不可能所有條件都齊全而有一模一樣的器物再次誕生。不論是器物的形狀、色澤、燒製的狀況等所有的一切都不會重現，因此這個當下誕生的器物便是世上唯一的，也因此器物是如此值得珍愛。

迎向人生終點時所居住的場所我們稱為最終的棲息處，我希望在回頭看向自己的一生時，有個器物是與我一輩子相伴、一起生活的。

「當下之器」說到底不正是我們可以如此相待、在我們為了生存而攝取食物時支持著我們的好伙伴嗎？

15　為器物命名

雖然不至於取個名就成為再生父母這麼誇張，但是為身邊的某些東西取名字，每次叫它時，親切感倍增，便覺得它更加可愛了。我在鎌倉車站附近商店街「御成通」另一端有間藝廊，是介紹器物的常設空間，開店沒多久便到對面的一家叫「黑沼家」的店裡去逛，第一次買了黑色熊玩具，取名為「小黑」。

「黑沼家」是創業於大正十二（一九二三）年的文具店，至今夏天仍賣著煙花，全年販售著紙風車、水槍等傳統的質樸玩具。如同它自人情味濃的時代傳承下來的名字，是我在尋找店面時偶然來到它的對家，這樣一家溫暖守護著孩子的簡單店面，看到它的模樣，勾起我溫暖的懷舊感，便滿心愛上這個地方，進而決定要租下這個物件，於此開店。

小黑身長約七公分左右，以軟塑膠製成，是蝙蝠俠的伙伴之一，張著圓滾滾的大眼睛與一對圓圓的耳朵十分惹人憐愛。轉動發條後，就會一小步一小步地伸出腳來往前走，模樣好可愛。在開店一週年紀念的DM上，我讓牠與石田誠的南蠻燒締杯一起登場，很多人看到這張DM都覺得跟我以往的風格大大不同，問我怎麼回事，但我想「多點開朗的氣氛」的點子似乎也達到效果，廣受好評。這張照片我也放大貼在店門口，還有很多路過的人進來問說「請問可以在這裡買到這隻熊玩具嗎？」有次接受雜誌採訪時我提到這件事，竟然整篇報導的重心都變成這隻熊玩具而忽略了更重要的器物，也讓我不知該哭還是該笑才好。

《茶碗的鑑賞方法》是刊行於昭和五一年（一九七六）的口袋版名著，我經常放在包

包裡，搭車時就可以拿出來看，每篇都讓我讀得興味昂然。其中有一篇是講李朝時代，命名為「撫子」的井戶小貫入茶碗*1，文章裡寫著：「小貫入是井戶貫入碗的縮小版，同樣具有梅花皮*2，總體來說就是麻雀雖小五臟俱全。它可比掌中珍珠，小巧、惹人憐愛，雖無法解我們的渴，但這樣的小貫入世上少有，是否也可比喻為得不到的愛情呢？嗚呼。」

在作者帶著豐沛熱情的解說之下，我輕鬆地讀著讀著便認識了這些聞名於世的茶碗，真是本最佳的入門書。桃山時代的曼陀羅唐津茶碗取名為「朝陽」、江戶後期的黑茶碗則被稱為「寶劍」，為器物取名並視為珍寶是茶陶文化發展成熟的象徵。另一方面，日常使用的器物則沒有名字。有人認為無名也是一種美，是日用雜貨所展現的自負。但我不禁思考著，將為器物取名字的自由還給平常使用這些器物的人，應

該能為使用者帶來快樂吧！器物與人的關係不是要展現給外人看的，吃飯是家裡每天重複發生的事。飯碗、茶杯、酒杯讓人喜愛與否，大大關係著器物與使用者間的相處默契，這個器物用起來是否令人心情愉快，或許也意外影響著特別名字的誕生。

那麼我也來試試看為我家的器物想些合適的名字吧！帶領著我與京都陶藝家村田森如命運安排似地相知相遇的染付豆皿就取名為「水牛」（Buffalo）。那村木雄兒的三島碗呢？小野哲平的鐵化粧銅鑼缽呢？光是不斷想像就已讓我開心不已。

我最愛的器物是在柴窯中燒成的無釉飯碗，不論是形狀、高台的狀態，都有種悠然自得的味道，怎麼看也看不膩。將它包覆在手中，可以感受到土壤的美好緩緩地傳來，讓人感到心平氣和，每次用這個碗吃飯感覺就像是聽了美妙的落語一樣，心

情特別好。我打從心底開心它能夠來到我們家，也希望今後可以一直與它在一起，這樣的一個碗什麼名字適合它呢？

雖然知道只是個命名的遊戲，但我終究無法為它取名字。很不可思議的是我花了很長的時間一直盯著它，腦中卻無法浮現任何與它相襯的名字。我不時想著，最後決定若要跟別人介紹這個碗，便使用最多的情感稱它為「那孩子」吧！正因為它並不適合無名之冠，才是最愛。我喜愛器物的程度已如此無可自拔了，我到今日還在與器物的蜜月時期裡，有器物的陪伴，每一天都是開朗、愉悅、無以倫比的美好日子。

1 貫入是一種釉裂現象，是在使用器物過程中，因熱漲冷縮原理，造成釉藥產生裂痕而形為的紋路，被稱為貫入紋。

2 因燒製不完全使得釉藥無法熔解而皺縮的狀態，後來成為井戶燒的一大特色。

後記

過去我很憧憬那種可以將不需要的東西篩選出來、毫不猶豫就丟棄的生活方式。斷捨離是一種摒除身邊多餘之物、變成一個全新自己的願望，就像是凡人想要遁入佛門，消除煩惱的一種憧憬。

於是我想，停止一切需求並乾脆地捨去身外之物吧！於是我日夜不捨地丟棄身邊有的東西，且不只是物質上，多是精神上的作業。捨棄想要這樣、想要別人認同的欲望，不論身體或是心靈都能夠獲得輕鬆自由，心情也能一片澄靜。原來斷捨離是如此放鬆、讓人心情大好的事情。

然而也在這過程中，我發現自己有個東西是無論如何都無法想捨棄，再怎麼想丟掉也捨不得，那就是愛器物的心。

愛吃的我，每天都要上市場，到蔬菜攤、魚攤去買新鮮食材。自己吃的東西要親眼確認後才買，之後做成簡單的料理來吃。

完成的餐點該用什麼樣的器物來盛裝呢？選擇器物是一種樂趣，每一次都讓我興奮不已，我很感謝家人將這麼快樂的事情交付給我處理。

喜愛器物就等於開心活著。有日日之器陪伴的人生，多麼令人心滿意足。

料理並非要極盡奢華，而是為了生存，簡單但能給予心靈豐富感受。能夠對應這種想法的器物是靜謐卻擁有一種樸質之力，我想要與這樣的器物一同生活。

在器物身上有一種難以察知、無法度量的美的標準，或許也可以說是一種衡量時間的尺度，愈使用愈有味道不斷地滲出，輕輕觸動著我們的心。有些器物只有在藝廊或店裡看見時，或是剛開始使用的時候是最美的，很遺憾地並不是真正好的器物。是要日日登上我們的餐桌、被包覆在手中使用，經過時間的洗禮，美慢慢地一點一

滴地增加、這樣不斷成長，這才是器物的價值。這也是為何我們會認為燒製完好、堅固是好的器物之條件。

人的臉上會刻畫著時間的痕跡，老人滿布皺紋讓人感到安心，那是誠實無虛假的美。器物的身上也會刻著「被使用的時間」，愈是經過長久被使用的時間變得愈美，這才是真正的器物。

將器物包覆在手中，令人感到哀傷的是它滲出濃濃的人生，生之中也包含著我們無法躲避、必得面對的死亡，與寂寥的日子。

包覆於手中的器物反映了使用者的生之時刻。喜歡喝酒的人就在酒杯上、常喝茶的人則反映在茶杯上。缺了一角或是洗不掉的茶垢對器物來說就像是勳章一樣，是日日被包覆於手中的證據。如殘影般留在器物之上的是使用者的某一部分寄宿於此，

成為一種紀念，最終對愛用它們的人而言，這些器物是獨一無二的。

一個茶杯所述說的人生，勝過任何的雄辯；故人愛用之碗、酒杯也成了特別的禮物。此時，器物這個詞就如宇宙之莊嚴深刻，亦如路邊小花脆弱的生命般，迴蕩在我們的心中。

與器物長期接觸下來，我時常感覺到器物似乎想訴說著什麼。雖然有喜有悲才是人生，然而我仍希望在我的器物上能夠刻畫下自己曾有那樣開朗、健全、幸福地活著的時間證明。

深切地感謝各位閱讀這本書，祝福你們也能擁有與器物相伴、幸福美滿的人生。

二〇一五年　夏末

祥見知生

祥見知生

Shoken Tomoo

二〇〇二年開設「鎌倉・器皿祥見」。以介紹餐具之美為主題，於日本各地舉辦器物展，著有《日日之器》（台灣版由大藝出版發行）、《器，無名之物》（里文出版）等。主要策畫有「日本之形 美麗的飯碗展」、「TABERU」、「器皿・浪漫展」於國立新美術館地下 SFT 藝廊等地展出。近期出版的作品有《LIVE 器皿與料理》、《TEPPEI ONO》（青幻舍）等。

網站：http://utsuwa-shoken.com。

藝生活 014
祥見知生 想要一起生活的器物
この器と暮らしたい

作　　　者｜祥見知生
攝　　　影｜祥見知生、大社優子
譯　　　者｜王淑儀
責 任 編 輯｜賴譽夫
設 計 排 版｜一瞬設計（蔡南昇 周世旻）

主　　　編｜賴譽夫
行 銷 公 關｜羅家芳
發 行 人｜江明玉
出版、發行｜大鴻藝術股份有限公司｜大藝出版事業部
　　　　　　台北市 103 大同區鄭州路 87 號 11 樓之 2
　　　　　　電話：(02) 2559-0510　傳真：(02) 2559-0502
　　　　　　E-mail：service @ abigart.com
總 經 銷｜高寶書版集團
　　　　　　台北市 114 內湖區洲子街 88 號 3F
　　　　　　電話：(02) 2799-2788　傳真：(02) 2799-0909
印　　　刷｜韋懋實業有限公司
　　　　　　新北市中和區立德街 11 號 4 樓
　　　　　　電話：(02) 2225-1132

2015 年 12 月初版　　　　Printed in Taiwan
定價 300 元　　　　　ISBN 978-986-92325-1-7

國家圖書館出版品預行編目資料

祥見知生 想要一起生活的器物 / 祥見知生 作；王
淑儀 譯
　– 初版 . -- 臺北市：大鴻藝術，2015.12
　112 面；15×21 公分 --（藝生活；14）
　譯自：この器と暮らしたい
　ISBN 978-986-92325-1-7（平裝）
　1. 陶瓷工藝 2. 食物容器

　938　　　　　　　　　104022846

最新大藝出版書籍相關訊息與意見流通，請加入 Facebook 粉絲頁
http://www.facebook.com/abigartpress